通識教育叢書・通識課程叢刊

潘麗珠詩文吟誦學二十講

潘麗珠　著

目次

十年磨一劍，絕學耀今塵
——《潘麗珠詩文吟誦學二十講·自序》

十年磨一劍

本書《詩文吟誦學》之撰寫，磨礪了超過十年的歲月。說來慚愧，很早就已經構想好的體系——詩文吟誦本體論、主體論、客體論，被自己的磨磨蹭蹭在荏苒的光陰中灰飛，儘管吟誦的琅琅清韻始終未歇。

詩文吟誦之必要

詩文吟誦之必要，閱讀詩文之必要，就如同生活中油鹽之必要。這是一件關乎詩情畫意的心靈與思維的事情，也許很多人不曾察覺，尤其在這樣腳步匆忙、情緒焦慮的時代，閱讀文學、吟誦詩文成為一劑對症療癒的良方。

同時，詩文吟誦可以展現閱讀理解的程度，理解正確與否、深度如何，通過詩文吟誦之表現，可以由另一個角度觀察閱讀者，對語文教育應屬必要之檢測方式。

吟誦的「本體論、主體論、客體論」

所謂「本體論」，即是關於詩文吟誦的相關技能與操作之事，與如何吟誦，吟誦的技巧、方法，吟誦應該注意的事項等等有關。所謂

「主體論」，則是關於詩文吟誦者的自我要求、鍛鍊、避忌。所謂「客體論」，與詩文作品的歷史發展、內容鑑賞、閱讀理解等知識或理論密切相關。這樣的構思與撰寫，進行了九年多而最終擱置。

資料的整理與訴眾問題

擱置的主要原因有二：

一是詩文吟誦的歷史發展資料，分散在許多史書、筆記、詩話、詞話、文論之中，蒐羅齊全不易，統合條理艱鉅。這也是北京首都師範大學連續幾年舉辦「中華吟誦週」學術活動以蒐集各地區、各方面資料的重要原因。筆者也曾思考過暫時放下「客體論」的部分，卻在學術研究的自我掙扎中沒有過關，最終因為《國文天地雜誌》的專欄邀約，帶來了發表的契機與出版的春天。

二是本書針對「訴眾」要求考量再三，遲疑未定。寫給學術研究者看？寫給教師看？寫給對詩文吟誦有興趣的讀者看？訴眾不同，筆調便異。反覆思考，本書最終決定以深入淺出的筆調，將學術專業包裹在相對不繁難的文字裡。

永繼絕學，發揚詩文吟誦之道

有幸受教於臺灣師範大學國文學系，多位師尊各具吟誦長才與風格，邱師燮友慣用福建流水調與天籟調，陳師新雄慣用江西讀書調，王師更生慣用河南聲腔唱調，賴師橋本慣用崑山曲調，尤師信雄慣用鹿港吟調，而散文朗讀方面受張師孝裕和張師正男引領最多。筆者在恩師們的基礎上研究多年略有心得，西元二○○○年《雅歌清韻——吟詩讀文一起來》一書（附帶兩片光碟）付梓，而今《潘麗珠詩文吟誦學二十講》出版，或可稍稍告慰恩師們的長年教誨。

古人吟誦面貌和語言思考

古人究竟如何吟誦詩文，用怎樣的方法？什麼區域的語言？我們玩味考索屈原〈漁父〉篇章「游於江潭，行吟澤畔」的意義，便可得知：「吟」誦一事早在戰國時期已經存在，而且顯然屈原使用的語言是「楚語」（筆者曾與大陸宗九如先生在北京相談兩小時，宗先生提倡「楚調唐音」），當時所謂「河洛語」安在？再由《墨子・公孟》篇記載「誦詩三百，弦詩三百，歌詩三百，舞詩三百」，可見《詩經》（詩三百）的表現方式是可以「誦、歌、弦、舞」。加之中華民族版圖遼闊，各地方語言至少超過三百種，唐宋以來的詩人籍貫又非侷限一地，凡此種種足以告訴我們：各地方的吟誦研究頗有開展之可能與價值。

感謝

此書得以與讀者見面，萬卷樓圖書公司編輯部的諸位執事先生居功厥偉，特別是陳師滿銘、總經理梁錦興與副總編輯張晏瑞三位先生，如果不是他們的督促，筆者的吟誦學仍然在電腦裡靜靜躺著。書中第二十講的寫法極為特別，那是一篇教育應用性特別強的學術論文，曾經在北京清華大學發表過，留其原貌，以資紀念。

第一講
詩文吟誦與閱讀理解

　　詩文吟誦與閱讀理解關係密切，文章朗讀得好、詩歌吟誦得有韻味，就意味著閱讀者對於文章或詩歌的文意掌握正確！這一點相信國語文科的中學、小學第一線教師，都會認同，因為道理是顯而易見的。然而非常可惜，朗讀、朗誦、吟詠或歌唱詩文，卻幾乎成為語文競賽選手的「專利」。

　　在今天的教育現場，國語文教師願意拿一些錄音或錄影讓學生欣賞，已經算是有心者了，許多教師將「詩歌」之「歌」視若無睹；若迫不得已被「商請」參加語文競賽或指導學生比賽，也只能打鴨子上架邊學邊試。此一情形十分弔詭，按理說這應該是國語文教師本就具備的能力，否則，難道教師在教導課文時，從來不示範朗讀文章嗎？但令人扼腕的實情是：教師對於詩文誦讀或吟唱，泰半採取「保持距離，以策安全」的態度。不能教導朗讀，遑論吟誦！

　　為什麼會這樣？這實在不能怪罪第一線的國語文教師。在師資培育的過程中，我們或許有機會聆聽教授們的吟詠諷誦，卻不明白：方法為何？何以要如此吟誦？或者，還有沒有其他方式的歌詠吟唱？我們的師長輩們都是極好的示範者，他們獻聲歌詩誦文，卻沒有進一步說明方法、講述「為何如此歌吟或誦讀」的原因，我們只要跟著讀或唱就好了。因為那樣的時代並不存在「方法論」的問題。如今，教學環境越來越不一樣了！

　　近幾年來，「翻轉教室」的教學概念在臺灣頗為喧騰，個人以為：翻轉教室實際上其中心概念承襲自日本「佐藤學學習共同

體」，重視課室中教師與學生同為「要角」，不能偏廢雙方的主體性，與傳統國文教學大部分是「教師拚命講授，學生認命聽記（或心不在焉、置若罔聞）」的一主一賓，大異其質。但是平心而論，「佐藤學學習共同體」之精髓，與美國十九世紀學者約翰·杜威（John Dewey, 1859-1952）所倡導之「兒童中心說」主張「教學方法的實施應緊扣學習中心——兒童」，殊途同歸，杜威反對傳統的單向知識灌輸和機械訓練，強調讓學生從實踐中學習（以今天的教育流行術語來說，即是「從做中學」）。

審慎的思考，由國文教學領域對文字精準性的要求而言，「翻轉」一詞並不妥當：「轉」無疑義，可解釋為「轉化、調整」；「翻」則有「顛倒、倒反」之意。然而試問：教學內容、授課方式或流程調整可矣，如何顛倒、倒反？長期以來，眾多國文教師在課室中兢兢業業，亦經常提問，但因趕課壓力或不習慣等待學生回答而自問自答，其中卻不乏將學生分組，給予討論時間，令學生提出口頭報告的教學者。換言之，以學生為學習主體的概念，許多教師老早就在實施，而 flipped 一詞，更重要的中文意譯是「輕彈、翻閱」，在美國俚語中更有「使之激動、使之高興」的意思，而此一意思更為大眾所熟知通用。如果 flipped 翻譯成「翻轉」則須加上「over」，學習假使 over，從中文意涵來說，豈非暗喻著「結束」或「完蛋」？

如此說來，「flipped classroom or flip teaching」的要義，應是教師教學時略施技巧推動學生歡喜地學習，使之情緒昂揚、歡喜，對於課堂學習有所期待！而且此一教學概念之實施，絕非明星學校的專利，任何高中或高職或任何層級的學生皆可操作，端視教師如何設計教學活動以適應自己所教的班級，帶領學生「從做中學」，使學生成為課堂中的重要參與者、表現者，而教師是課程設計者、推動者，並非唱獨角戲之人！

　　詩文誦讀或吟唱的教學實踐操作，正符合「以學生為學習主體，使之欣喜、有所期待，讓學生在做中學」的觀念！這是因為：老師並非一味的講、講、講，學生只是聽、抄、寫，而是教導學生透過閱讀所得的文意理解，以聲音傳達、表現課文篇章的情意；在操作此一聲情表現的活動過程中，學生便是課室裡的主角，教師成為觀察者、引領者，適時的給予幫助、提醒、點評。也就是說，詩文吟誦可以讓學生將對於課文篇章的理解展現出來，同時也磨練了口語表達的聲情藝術，是非常好的教學訓練！

　　話雖如此，想要操作實踐詩文誦讀或吟唱教學活動卻有一個重要的前提，那就是：了解方法，並且了解使用該種方法的意義。後者與閱讀理解是外在與內在的並存關係，此外在與內在之並存關係必須協調統一。

　　筆者有幸，在臺灣師範大學國文系接受培養、訓練與裁成。母系給予學生的訓練與要求是：學詩要能作詩吟詩，學詞要能填詞唱詞，學曲要能作曲唱曲，此一傳統至今仍舊維繫不墜！因此課程名稱一直維持著「詩選及習作」、「詞選及習作」、「曲選及習作」。筆者取得博士學位之後的詩歌吟誦實踐與研究，長期受到邱師燮友（教樂府詩）、陳師伯元（教東坡師研究）的引導和教誨，亦得力於國文系眾位恩師如汪師雨盦（教專家詩）、王師更生（教文章學）、賴師橋本（教曲選及習作）、尤師信雄（教詩選及習作）的薰陶與栽培，師長們對筆者的影響甚深，其中「江西讀書調」的學習和思考正是源之於伯元老師。東坡詩研究的期末考試，除了申論題紙筆測驗之外，尚有一口試，即吟誦東坡詩作，隨機抽題老師課堂所教的篇章。這樣的震撼教育激發了筆者的勇氣，開啟了筆者探索的契機。筆者曾經以明代無名氏的作品〈圈兒詞〉為例，通過細讀（仔細揣摩文意）、淺誦、歌字、添加泛聲、調整音階、確定節奏（相關專業術語之解釋與吟誦技巧講解，將陸續在後文詳述）之後定

調。原作如下：

> 相思欲寄無從寄，畫個圈兒替，話在圈兒外，心在圈兒裡，
> 我密密加圈，你須密密知儂意；單圈兒是我，雙圈兒是你，
> 整圈兒是團圓，破圈兒是別離；還有那訴不盡的相思，把一
> 路圈兒圈到底。

　　這首曲子（因平上去三聲通押，故雖題名為「詞」實為「曲」）前六句套用歌仔戲的「操琴調」，接下來即「腔隨字轉」地歌字，而倒數第二句「還有那訴不盡的相思」是此曲的「務頭」，也正是警句、高潮重點所在，在聲情表現上筆者便以高腔處理，在「相思」二字達到最高，又因為欲揚先抑，所以其前面的「整圈兒是團圓，破圈兒是別離」行低音腔，適好也符合這兩句的情致，而「把一路圈兒」維持高音，「圈到底」行腔再逐漸下滑回低音，以示結束。如此安排，為的就是以高音強調作品的重點，以高低聲腔轉換傳達作品的情韻。以下是筆者音樂學生系魏佳瑩小姐所記譜的原稿：

圈兒詞

潘麗珠曲

　　本書將以國、高中的教材為例，設計團體吟誦的操作方式，並連結閱讀理解加以說明吟誦技巧的使用原因，好方便國語文教師在課堂上直接操作。

　　以下小試身手，以高中教材蘇軾詞作〈念奴嬌·赤壁懷古〉之團體吟誦設計為例說明之：

> 大江東去，浪淘盡千古風流人物。故壘西邊，人道是三國周郎赤壁。亂石崩雲，驚濤裂岸，捲起千堆雪。江山如畫，一時多少豪傑。　　遙想公瑾當年，小喬初嫁了，雄姿英發。羽扇綸巾，談笑間強虜灰飛煙滅。故國神遊，多情應笑我，早生華髮。人生如夢，一樽還酹江月。

　　此闋詞作，上片氣勢磅礴，下片則先婉約、再迅捷、後感慨。吟誦設計為：首先，分小節朗讀，朗讀者宜注意上片的聲音必須鏗鏘有力，但「江山如畫」稍微柔美一些；下片「遙想公瑾當年，小喬初嫁了」聲音悠遠清揚，「雄姿英發……強虜灰飛煙滅」迅捷有力，「故國神遊……早生華髮」漸慢，「人生如夢……還酹江月」更慢。再者，全體合唱，所用唱調是許多人熟知的楊蔭瀏譯自《碎金詞譜》的簡譜：

念奴娇·赤壁怀古

1=D

(宋) 苏轼词
杨荫浏译谱

散板

```
6 5  6  2  1 7  6  0 6 5  3 5  3  2 1  5 3  3 6  5·4  3  -  0
大   江 东 去,      浪 淘 尽,千 古  风 流 人  物。

3  2 3  5 6  5·  0  3 6  5 1  6 5  3  3 1 7  6 1  -  0
故 垒   西  边,    人 道 是 三  国  周  郎 赤  壁。

6 5 6  1 1  1  0 5 4  3  1 3  2 1  0 3  5 6  1 2  1  5·4  6  -  0
乱 石  穿 空,  惊 涛 拍 岸,    卷 起 千  堆 雪。

6  6  3 5  3 2 3·  0 1·2 3 2  1 7  6 5 4  3 2 1  -  0
江 山 如画,        一   时 多 少  豪    杰!

2 3  6 6  5 6  1 7  6·  0  5 4 3 5 3  1 2 3  5 4  3  1 7  6 1  -  0
遥想  公瑾   当 年,   小 乔 初 嫁 了,  雄 姿 勃 发。

3  1  6 5  5·  0  3 6  5 2 2  5  3·  3 2  1  -  0
羽 扇 纶 巾,   谈 笑 间,樯 橹 灰 飞  烟 灭。

6  3 6  5 4  3·  0  6 5  3 1  6 5  4 3  5·  0 3 5  1 7  6 1  -  0
故 国 神 游,   多 情 应 笑 我,   早 生 华 发。

1 1  2 3  5 4  3·  0 5 6  2 3 5  3·5  -  3 2  1  -  0
人 生 如 梦,   一 遵 还 酹 江  月。
```

sunzp抄谱20110307.

　　全體合唱後再分兩組「疊唱」，以鞏固學習。接著，將學生分為兩組，第一組唱上片，第二組唱下片，然後重複最後兩句全體合唱，但此二句聲音宜放輕並漸慢，以切合「人生如夢」的況味。至於此詞的「團體朗誦」設計，留待後面再談。

第二講
詩文吟誦的基本概念之朗讀實踐

　　何以愛詩？在學術研究工作的嚴肅、孤寂中，教學備課的思索、耗神時，吟詩、誦詩成了解憂的調劑、驅煩的良方，在詩歌聲情的情緒湧動跌宕裡，自有一方愉悅與甜美。當然，溫柔敦厚的詩教，也是重要的安定力量！在世局紛擾、經濟蕭條、大氣違常的當下這個時代，作為一位文學教育工作者所能盡心盡力之處，實在有限，讓自己穩定，讓家庭穩定，幫助周圍朋友穩定，吟誦詩歌給了筆者許多精神支撐，即使流淚之後，也能有微笑的回眸。

　　從古到今，好詩不厭百回讀，所謂「讀」，就是「口到」的意思，宋朝的朱熹和近代的胡適都有「眼到、手到、口到、心到」的說法，可惜今人學習語文每每以「老是背、背、背」而厭惡之，卻不知道「背」本來就是各國語文學習絕對避不開的工夫。只是，我們有沒有可能讓「背」這件事有趣一點、有效率一點？國語文創意教學的精義豈不也在此？然則，如何學習一首詩呢？筆者首先想到的，便是讓讀者怎樣能快樂地背，背了以後不容易忘，尤其詩歌總是免不了要背。那麼以歌背詩，不但同時調動了「眼到、口到、心到」，經多年實驗得知，也確實是一種學得快、記得勞、不易忘的良好方法。

　　詩文聲情教學第一講曾經提到，想要操作實踐詩文誦讀或吟唱教學活動有一個重要的前提，那就是：了解方法，並且了解使用該種方法的意義。後者與閱讀理解是外在與內在的並存關係，此外在與內在之並存關係必須協調統一。此次接續第一篇文章最後，在說明蘇軾〈念奴嬌‧赤壁懷古〉的團體朗誦筆者的設計方式之前，讓

我們先行了解詩文吟誦的基本概念與團體操作的技巧:「讀、誦、吟、唱、弦、舞」以及「獨、合(齊)、複、輪、疊、襯(滾)」。

一　聲情藝術詩文吟誦的基本概念

以聲音來詮釋、表現詩歌的情意,稱之為「詩歌聲情」。從古代典籍所載歸納,有「讀、誦、吟、唱」四種基本表現方式。「弦」、「舞」則為附加之表現方式,但當「弦」加「唱」,在現代詩即成了「歌詠」。

(一)讀

一般稱為「朗讀」,全國及各縣市語文競賽之「朗讀」專項屬之。「朗」就是清楚、明白的意思,閱讀的聲音清楚且明白就是「朗讀」。為什麼閱讀的聲音要清楚明白呢?那是為了把篇章的感情清楚、明白地傳達出來,以引起聽眾的共鳴。「讀」就是像說話一樣,但比說話更講究聲音的抑揚頓挫,以及情感的美化、深化、清楚化,不過,不能偏離自然。所謂「抑揚頓挫」,指聲音的高、低、小停頓、大休止。我們平常說話的確是有情緒的,例如稱奇或表達難以置信的語言情緒,和等人等得不耐煩的語言情緒當然不同;又如激動不已時,和悲傷難忍時的語言情緒也大不相同。「讀」文章的時候,就必須把文章的語言情緒刻畫出來,注意同一句中也可以有抑揚頓挫的設計,而不是只在不同句子裡考慮抑揚頓挫。好比鄭愁予詩「我打江南走過」一句,可以是「我打」兩字音低,「江南」兩字抬高,「走過」兩字又降低;也可以是「我打」兩字音抬高,「江南」兩字更高,「走過」兩字降低;據此類推。哪個詞的聲音要抑、或揚,全看讀文章者的體會,我們必須多所嘗試,以找出最合乎文章情韻的讀法。然後,語言情緒的刻畫絕不能誇張

到有失常人接受的範圍，否則，就不能算是成功的、好的讀法。而「讀」是一切聲情表現的基礎。

（二）誦

從「甬」字得聲。「甬」，「隆起」的意思，因此「誦」就是把關鍵字詞或句子的聲音抬高、拉長，但絕不可以每字、每句都抬高音或拉長音，因為聲音的「長、短」或「高、低」，都是相對的觀念，沒有短、低，就顯不出長、高。誦：聲音高而長謂之「誦」。所謂「朗誦」就是以「朗讀」為基礎，在關鍵字、詞、句拉長、抬高聲音。朗誦並非每一字每一句都高聲長音，如果那麼做只會形成令人起雞皮疙瘩的「嚎叫」，無法召喚聽眾的共鳴。許多人對「朗誦」敬而遠之，不敢領教，原因就出在「朗誦」一旦陷入「字字爭誦」（每字都拉長音、抬高音）或「句句爭誦」（每句都拉長音、抬高音）的表達形式中時，便形成了「長嚎不已」的慘狀，令人渾身起雞皮疙瘩，自然便「保持距離」，引不起接近的興趣了。

（三）吟

從「今」字得聲，嘴形沒有張得很大，是一種沒有譜的、自我性很濃厚的哼哼唱唱，吟誦者有極大的空間可以發揮創意，只要順著文字聲調去發展音樂旋律，使字調和聲腔完全結合，不讓字調倒了即可。（例如把「煙波」哼成「眼波」、「花已盡」哼成「華衣錦」等等就是「倒字」；幾年前有一首流行歌曲〈妳知道我在等妳嗎〉，唱起來變成「妳知道我在瞪妳媽」，就是倒字所引起的笑話。不過，流行歌樂著重旋律性更甚於語文的要求，所以應該另當別論。）這種方式，使用國語、閩南語、客家話、廣東話、四川話……任何一種漢語方言，都可以行得通。「吟」是把文字「歌」出來，我們說話是「說字」，把說字變成「歌字」就是「吟」的基

本要義。不過,「吟詠諷誦」並不僅止於「歌字」,其步驟與工夫必須專篇來談。

(四)唱

從「昌」得聲,嘴形張得很大,是有一定的腔調、固定的節拍可供依循的表現方式。一般所謂的唱調,無論是創製或經過整理,都有確定的聲腔旋律,換句話說就是「有譜」的,因此,唱的人按譜行事,伴奏的人也照譜行腔,無論節奏快慢、旋律高低,都有定規,所以許多人一起合唱也不成問題。而且,因唱調是現成的,某些詩歌作品套用已有的唱調來表現,不失為一種方便拉近表現者與聽眾距離的方式。也就是說,「唱」是依據唱譜行腔演唱,有既定的唱調,因此方便大家合唱。任何一人的唱腔不會南腔北調、不整齊,比較講究整齊與音準。

(五)弦

以音樂或其他幫襯的聲音為朗誦、吟詠、歌唱烘托氣氛或是伴奏,就是所謂「弦」。用豆子的滾動以表現出下雨聲,以鬧鐘聲音表示晨起……都可算是。

(六)舞

一是「不知手之舞之,足之蹈之」的手舞足蹈之謂,也就是「身體自然律動」的意思;另一是指經由訓練的特定舞蹈表現,如古代的迎賓舞、現代的祭孔大典八佾舞等等。

而無論是「讀、誦、吟、唱」哪一種聲情表現方式,都必須以表現文字情意為最重要的依歸,也就是說,**聲情是為文情而服務**的。此外,「讀」或「誦」可以夾帶「吟」或「唱」以求表現有所變化,「吟」或「唱」時也可以夾帶「讀」或「誦」,塑造不同的趣

味。例如當代詩人渡也的作品〈蘇武牧羊〉（見爾雅出版社《流浪玫瑰》，頁106）一詩，融入同名之歌唱（例如以之襯誦）應該極為合適。至於「弦」詩，是以器樂表現詩情；「舞」詩，是以肢體舞蹈表現詩意；此兩種方式可以附麗於「讀、誦、吟、唱」之中。

二　朗讀十二字訣及語調

　　最為基礎、是一切聲情藝術表現的根本——朗讀——的技巧，筆者有所謂「十二字訣」之說，包括：「抑揚、頓挫、輕重、緩急（節奏）、停連、陰陽」，以及「語氣」（疑問句的上揚調，肯定句的平抒調，轉折句的下降調）之注意。

（一）抑揚

　　指聲音的上揚與下降。問題是哪一個字詞應該上揚或下降，所憑藉的標準是什麼？筆者以為有二：該字詞所顯現的「情感」與「空間」；情感高亢與空間高聳，則聲音上揚；反之，則下降。

（二）頓挫

　　「頓」指聲音的小停頓，「挫」是大停頓。我們的標點符號有「頓號、逗號、分號、句號」之別，這些都屬於小停頓，以科學化的說法，就是停四分之一拍、停二分之一拍、停四分之三拍、停一拍。大停頓則停三拍，適用於題目與正文之間、段落與段落之間。

（三）輕重

　　朗讀因為聲音必須清楚明朗，因而不適宜小聲，而聲音大容易破音，所以用「輕重」取代，指將聲音放輕或加重。一個句子各部分表現出輕重不同，可以強調關鍵字詞，表現情緒，使焦點鮮明。

（四）緩急

關乎節奏，即是快慢的處理。依照字句所透顯的情緒高昂或低迴，表現文字音節的長短、速度的快慢；情緒高昂則快，音節縮短；情緒低迴則慢，音節拉長；依此處理句子在朗讀時的快慢緩急。此二者在文本朗讀中使文字情意傳現清晰，不只是生理上換氣的需要，還要顧及表達意涵的準確，此即關涉傳統所謂的「文氣」。

（五）停連

前一個字詞和後一個字詞之間，或前一個句子和下一個句子之間，如果聲音銜接緊密即是「連」，如果聲音銜接鬆緩、不緊密則是「停」。我們對於文意的理解，「停連」最能見出端倪，例如〈紙船印象〉文中有「簷下水道的三尺浪」句，讀這一句，應該在「簷下」稍停，而非「簷下水道」，否則聽起來就變成了：沿著下水道。「下水道」是一個生活經驗上的常見詞，卻絕對不是洪醒夫文章中的意思。能掌握字詞文句其間的停頓或連貫，往往顯示了朗讀者的語文程度，是很關鍵的一種訣竅。

（六）陰陽

聲音雄渾陽剛或清亮陰柔。一篇文章或詩歌作品，有的文句需要陽剛的音色，有的則需要陰柔或清亮，端視文意而定。我們平時可以運用角色扮演的方式，發聲訓練自己的陰柔陽剛。

（七）語氣

疑問句的語氣，和肯定句的語氣不同，前者我們稱語調上揚句，後者是語調平抒句。藉由「抑、揚、頓、挫、輕、重、緩、

急、停、連、陰、陽」的運用變化，再透過語調的變化，將文章內容所呈現的情感與態度，準確地表達出來，便容易使聽眾產生圖像聯想與感受情感渲染，獲得共鳴後提高閱讀理解的效果。

三　課堂操作朗讀的幾種方法

1. 範讀：教師示範朗讀。
2. 齊讀：全班學生或分組一起朗讀。
3. 領讀：教師帶領全班學生分段朗讀。
4. 輪讀：一人一句或一段，朗讀全文。
5. 朗讀錄音：教師或學生先做文本錄音，上課時大家一起聆聽。
6. 角色扮演：遇到文章內容出現多種角色者適合之。

四　朗讀注意事項

（一）教師指導

1. 朗讀技巧的指導，宜在對課文內容及生字新詞有所認識之後才加以指導。
2. 教師領讀，以供學生學習，必須注意字音聲調的正確，以及語調和由情感而生的抑揚頓挫、輕重緩急、停連。
3. 朗讀不宜錯字、增字、減字（漏字）、改字。
4. 注意學生發音是否正確，如要糾正誤讀，宜在學生朗讀告一段落之後，師生共同修正。

（二）學生練習

1. 朗讀的語調應自然，接近日常說話，但更有感情；聲量要合

宜，接近日常說話，但更有感情；以適度音高朗讀，不宜小聲
讓人聽不清楚。

2. 朗讀宜避免一字一字地讀，要讀出標點符號的「味道」來。

3. 各類型句子的讀法，因語氣不同，視語境而定。如：陳述句聲
調較平，疑問句聲調由低而高，祈求句聲調要緩，命令句收音
快速，感嘆句慢而沉重。聲情與文情相配合，不同的文情，應
視文章情意的流動而顯現不同的聲情。

五　朗讀符號說明

當教師指導朗讀時，如果能在朗讀的材料上做一些記號，對於
聲音的高低、速度的快慢、語氣的輕重、停頓時間的長短等，較容
易把握也方便指導。

符號	意義	符號	意義
·	輕讀（弱）	。	重讀（強）
↗	音往上抬高	↙	音往下降
—↓—	連起來讀	～～～～	反覆
⌐⌐⌐⌐	分段	····	連續輕讀
。。。。	連續重讀	——	尾音拉長
V	注意對比	、	停頓
<<	漸強	>>	漸弱
——。——	兩頭低，中間高	○——○	兩頭重，中間輕
※	快	⊙	慢
Ease	漸快	rit	漸慢

六　示例：王冕的少年時代 （畫荷）朗讀稿

潘麗珠教授指導‧青溪國中陳筱玲老師設計：

彈指又過了三、四年，王冕看書，心下也著實明白了。那日正是黃梅時候，天氣煩躁，
⊙⊙‧ ＞　　＞　－↓　－／　　⊙⊙／－ ↓－‧ ‧‧‧
王冕放牛倦了，在綠草地上坐著。須臾，濃雲密布，一陣大雨過了，那黑雲邊上鑲著
－↓－／　 － ⊙⊙　＜ ＜
白雲，漸漸散去，透出一派日光來，照耀得滿湖通紅。湖邊山上，青一塊，紫一塊，綠一塊；
── ＞＞　 － 。‧　○ － ○ ＜ ＜　〰〰〰〰
樹枝上都像水洗過一番的，尤其綠得可愛。湖裡有十來枝荷花，苞子上清水滴滴，
－ ↓ － ○─○ ＜＜＜＜ － ↓ － ‧‧
荷葉上水珠滾來滾去。王冕看了一回，心裡想道：「古人說：『人在畫圖中』，實在不錯；
－↓ －〰〰〰 － ↓ － ⊙⊙＜＜ －↓－ ‧‧‧‧ － ↓－
可惜我這裡沒有一個畫工，把這荷花畫他幾枝，也覺有趣。」又心裡想道：
⊙⊙＜ ＜。‧‧‧‧‧ －↓－ － ↓－‧‧
「天下那有個學不會的事？我何不自畫他幾枝？」
＜　　　　　＜

七　朗讀的教學策略設計

（一）運用朗讀教學策略的建議流程

1. 每日朗讀一篇，從詩或短文開始
2. 第一遍朗讀：教師範讀
3. 教師解釋腦中圖像心中意象
4. 學生聯想，接納，調整
5. 運用閱讀策略（預測、關鍵字提取）
6. 第二遍朗讀：學生試讀
7. 第三遍朗讀：學生朗讀

（二）朗讀教學操作模式——傳統方式之修改

　　朗讀教學依流程實施（圖示如後），模式變化主要落在第二遍朗讀，教師可視課文需要及學習狀況，創造更新的模式進行。

　1. 聆聽教師（錄音）朗讀示範後跟讀，教師評點

　2. 選出部分段落由同學領讀，全班齊讀，教師評點

　3. 聆聽同學朗讀（錄音）後，同學評點理解重點

　4. 聆聽老師朗讀錄音後，同學朗讀錄音，同學選出適合音色重錄

　5. 老師指導朗讀後，同學分段自製選角朗讀錄音，可嘗試配樂

＊ 朗讀教學流程圖

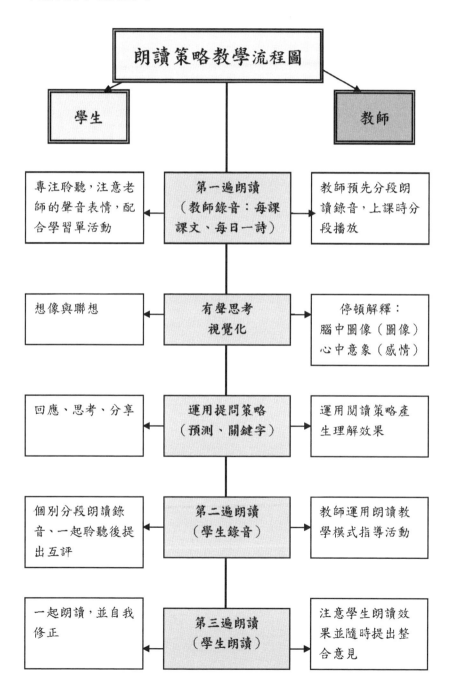

學生	朗讀策略教學流程圖	教師

專注聆聽，注意老師的聲音表情，配合學習單活動	第一遍朗讀（教師錄音：每課課文、每日一詩）	教師預先分段朗讀錄音，上課時分段播放
想像與聯想	有聲思考 視覺化	停頓解釋：腦中圖像（圖像）心中意象（感情）
回應、思考、分享	運用提問策略（預測、關鍵字）	運用閱讀策略產生理解效果
個別分段朗讀錄音、一起聆聽後提出互評	第二遍朗讀（學生錄音）	教師運用朗讀教學模式指導活動
一起朗讀，並自我修正	第三遍朗讀（學生朗讀）	注意學生朗讀效果並隨時提出整合意見

第三講
團體朗誦的概念、技巧與實務操作

　　詩文誦讀或吟唱的教學實踐操作，正符合「以學生為學習主體，使之欣喜、有所期待，讓學生在做中學」的觀念！這是因為：國文課室中的師生並非一味的「講光抄」，而是老師教導學生透過閱讀所得的文意理解，以聲音傳現、詮釋課文篇章的情意；在操作此一聲情表現的活動過程中，學生便是課室裡的要角，教師是課程設計者、引領者，也是課室觀察者，適時的給予學生妥適的幫助、提醒、點評。也就是說，詩文吟誦可以讓學生既表現他們的閱讀理解，也磨練他們口語表達的能力以掌握聲情藝術，是非常好的語文訓練！

一　團體朗誦的技巧概念

　　朗誦應該把朗讀的「十二字訣」技巧納進來，而如果是在班級中進行朗誦教學，則不妨讓學生「玩一玩」團體朗誦。上一篇文章曾經提及朗讀的十二字訣是「抑、揚、頓、挫、輕、重、緩、急、停、連、陰、陽」。至於團體朗誦的技巧「獨誦、合（齊）誦、複誦、輪誦、疊誦、襯（滾）誦」（如果是「團體吟唱」，則將「誦」改為「吟」或「唱」即可），茲說明如下：

（一）獨誦

　　單一個人朗誦。通常由聲音清亮或渾厚者擔綱。

（二）合誦

一群人一起朗誦。所謂「一群」，可能是全班所有人一起，也可能是一半男生或一半女生，只要兩人以上便是「合誦」。因為要求整齊，所以又稱之為「齊誦」。合誦的音量較宏大，通常崇山峻嶺、大江瀚海，舉凡巨大、宏偉、高聳、豐碩、滂沛的意象詞彙群，都適用之。

（三）複誦

同樣的詩句重複兩次以上，稱之。該詩句之所以被重複，主要是為了凸顯其重要性，至於重複幾次，則視語言情境與聲情需要而定。

（四）輪誦

不同句子的輪流朗誦。例如前一句獨誦，下一句合誦；或者前一句女生朗誦，下一句男生朗誦；皆屬之。

（五）疊誦

相同的句子，分組從不同時間開始朗誦，例如第一組朗誦到第二句時，第二組從第一句開始朗誦，形成聲音交疊的情態。這樣的情態，往往造成「喧鬧、嘈雜」的效果，而這樣的效果，是某些聲情傳現所需要的。

（六）襯誦

也稱「滾誦」，除了主要聲音之外，尚有另外的聲音作襯底，如音樂、擊掌、相對音量較小的朗誦聲等等。我們聽廣播節目時，主持人一邊說話，一邊有音樂做襯的情形屬之。

二　課室之團體朗誦操作

明白了團體運作的技巧概念後，接著，以高中教材蘇軾詞作〈念奴嬌・赤壁懷古〉之團體朗誦設計為例列表之。

先安排獨誦者，並將全班學生分成「左、右」與「前、後」兩部分（因此有些學生可能既是前半部分，也是左半部分……）。至於朗誦設計，表列說明如下，僅供參考：

詩句	技巧	說明
大江東去	合誦	朗誦前鼓聲先行，鼓聲可以事先錄音，或由學生擊掌替代，以塑造江水壯闊、浩浩湯湯之磅礡氣勢。同時鼓聲一落，全員整齊誦出。
浪淘盡	合誦複誦	速度比前一句迅捷，與下一句接緊。此句重複一次。
千古風流人物	先獨後疊	先一人獨誦（音量需頂住前一句），再分兩組疊誦：第一組讀到「風」字時，第二組開始讀「千」字。
故壘西邊	合誦	左半部分的學生齊聲朗誦，「西邊」一詞稍微拉長。
人道是	合誦	右半部分的學生齊聲朗誦，「人」字音稍長。
三國周郎赤壁	獨誦	一人獨誦（雄渾的音色），音量需頂住前一句並接緊上句；「三國」音寬宏，「周郎」音提高，「赤壁」二字則加重音。
亂石崩雲	輪誦合誦	前半部分的學生朗誦，迅捷暢快，「驚濤裂岸」之後再朗誦一次。
驚濤裂岸	輪誦合誦	後半部分的學生朗誦，迅捷暢快，第二次「亂石崩雲」之後再朗誦一次。
捲起千堆雪	合誦	全體一起朗誦，「雪」字需讀滿「全上」聲調。此句朗誦結束停兩拍。

詩句	技巧	說明
江山如畫	合誦	三位學生一起朗誦，音略高而緩，顯示如畫美感。
一時多少豪傑	合誦	全體一起朗誦。「一時」音緊密，「多少」輕揚，「豪傑」音略拉長。此句朗誦結束停三拍。
遙想公瑾當年	獨誦 襯誦	一位學生朗誦，聲音雄渾。一群學生（3或5位）音小聲重複「遙想」二字三次做襯。
小喬初嫁了	獨誦	另一位學生朗誦，音輕揚略緩（若有女聲更好）。
雄姿英發	合誦	幾位聲音渾厚的學生一起朗誦。
羽扇綸巾	獨誦	一位學生朗誦，聲音略高而長。
談笑間	複誦 輪誦	重複三次，不同三組的聲音輪流重複朗誦，塑造輕鬆閒談的氣氛。
強虜灰飛煙滅	合誦	全體一起朗誦。「強虜」音略拉長，「灰飛」輕揚，「煙滅」音由高而低、緊密。此句朗誦結束停兩拍。
故國神遊	合誦	全體學生一起，音略慢，「遊」字音拉長。
多情應笑我	獨誦	一位學生朗誦，聲音厚實而略慢。
早生華髮	獨誦	一位學生朗誦，聲音低峻，意略惆悵。此句朗誦結束停兩拍。
人生如夢	獨誦 輪誦	一位學生朗誦，聲音輕而緩。接著，三位學生聲音略緩輪流重複朗誦「如夢」二字。
一樽還酹江月	合誦	全體學生一起朗誦，「江月」二字聲音漸慢，「江」字拉長。

　　關於此一闋詞的朗誦設計，筆者所提供者僅供第一線教師參考，教師亦可依據自身認知與班級條件加以設計、調整。請記得操作前將所設計的吟誦稿印給學生，且扼要解析設計緣由——技巧與聲情之間的關係，逐字逐句操作，每往下操作幾句，便回頭練習之前的詞句，以鞏固學習。音樂或伴奏，以及肢體語言的部分，可以

等待朗誦穩定後才添加進來，好讓學習者對課堂運作保持新鮮感。

　　就概念上來說，其他詩歌作品無論古典或現代皆可依循此一模式進行操作，目的在於透過此一操作使學生熟悉課文作品，進而理解作品情韻。最奇妙的是，學生通過如此這般的課堂運作所記得的詩歌作品，多年之後仍有印象，也就是說，記在腦海裡的時間期效較長，這應該是文字視覺與聲音聽覺共同運作所產生的「雙乘效果」。在臺灣，許多人背誦岳飛〈滿江紅・怒髮衝冠〉這首詞，就是通過「唱」來默寫的，經過多年以後猶不易忘，也是「雙乘效果」所致。

　　目前教學正流行「學生的主體性」之概念，詩歌團體朗誦或吟唱恰好與此潮流相符應，讓學生成為課室中的主角，積極表現；在操作中學習，同時合乎「在做中學」的教育需求；對於學生增強詩歌文章意義的理解也有幫助。更實質的好處是：如果採取分組拚場鬥陣，學生上課想要睡覺也難，因為還可以加入音樂、動作等等，讓課室整個活潑起來！何樂不為呢？

　　不過，必須再提醒一點：既然操作了團體詩歌朗誦，評量就應該將此專項納入，建議可讓學生相互評點，運用「合作式學習」的同儕激勵，引發更好的學習效能！

第四講

詩文聲情教學

——古典詩歌吟誦的價值與教學實踐

　　從事古典詩歌教學，除了字詞分析、解釋文意、講解修辭、賞析內容之外，也可以藉由吟誦，渲染詩情氛圍，將其中或慷慨激昂，或豪放悲壯，或委婉淒美，或怨慕纏綿的情感表現出來，如此兼顧「文意」與「聲情」的教學，方能充分顯現作品內涵，才可獲致良好的教學效果。古代讀書人無論閱讀詩詞文章，都是出口成誦，不但有效，也可自娛，如此的傳統方法，至今仍為可行。筆者以為：融入吟誦方式以強化教學效果其意義如下：

一　充分運用多元感官，提高學習效能

　　我們如果觀察一般學生背書的情形，可以發現他們大部分是默背、不出聲音的，結果是等考試過後，很快就忘掉所背的文章。為什麼會這樣？因為默背課文只運用了視覺的學習效能，而單一地依賴一種感官的學習方式，其成果必然比多重感官的學習方式遜色。現代化的學習策略，講求的是多元化的綜合學習方式，也就是運用多種感官複合的學習效能，以增進學習的速度，增長記憶存放的時間，增強記憶的正確性，此之謂「高效率的學習」。調動多元感官學習，有助於強化學習記憶，提升效能。早在南宋，朱熹即說過讀書有三到，《朱子語類》第十卷〈童蒙須知〉寫著：

　　　　讀之，需要讀得字字響亮，不可誤一字，不可少一字，不可

多一字，不可倒一字，不可牽強暗記。只是要多誦數遍，自
然上口，久遠不忘。古人云：「讀書千遍，其義自見。」謂
熟讀則不帶解說，自曉其義也。余嘗謂讀書有三到：謂心
到、眼到、口到。心不在此，則眼看不仔細，心眼既不專
一，卻只漫浪誦讀，絕不能記，記亦不能久也。

「心眼專一」加上「口到」，口到有聲，聽覺就可發揮作用，這樣
就能記得長久，因為：眼看作品，口中或讀或誦或吟，作品文字所
顯示的意義和作品語言所具有的聲音分別作用於我們的眼睛和耳
朵，我們的情感會被聲音所激起，同時我們的思維、理解和想像，
開始活躍起來，依據視覺、聽覺和聯合感覺所提供的意象，憑藉平
時累積的各種知識和體驗，喚起了強烈而深刻的記憶，對學習有極
佳、極大的幫助。試以吾人背寫岳飛〈滿江紅〉詞為例，若是一邊
輕哼，一邊背寫，速度上便順利許多，如若單純背寫而不哼唱，就
無法那麼順利，其道理是一樣的。日本東北大學川曷隆太教授研究
發現，「人在朗讀時，百分之七十以上的神經細胞參與大腦活動，
超過默讀和識字，相當於大腦的『熱身體操』。如果長期堅持，反
覆練習朗讀，能強化學生的記憶和提高學生注意力，進入興奮的學
習狀態，增強學習效果。」（見2006年12月7日新浪網全球新聞）朗讀
如此，詩詞的吟誦亦然！

　　朱熹又說：「讀書之法，讀了一遍又思量一遍，思量一遍又讀一
遍，讀誦者所以助其思量，常教此心在上面流轉，若只是口裡讀，
心裡不思量看，如何也記不仔細。」筆者認為：「心眼專一」加上
「口到」，口到有聲，聽覺便發揮作用，這樣就能記得長久，因為
眼看作品，口中或讀或誦或吟，作品文字所顯示的意義和作品語言
所具有的聲音分別作用於我們的眼睛和耳朵，我們的情感會被聲音
所激起，同時我們的思維、理解和想像便開始活躍起來，依據視

覺、聽覺和聯合感覺所勾勒出來的意象，憑藉平時累積的各種知識和體驗，喚起了強烈而深刻的記憶，對學習有極大的幫助！

二　深入玩味鑑賞，掌握作品意境

清代學者劉大櫆在《論文偶記》裡說：

> 凡行文多寡短長，抑揚高下無一定之律，而有一定之妙，可以意會而不可以言傳，學者求神氣而得之於音節，求音節而得之於字句，則思過半矣。其要旨在讀古人文字時，便設以此身代古人說話，一吞一吐，皆由彼而不由我。爛熟後，我之神氣即古人之神氣，古人之音節都在我喉吻間，合我喉吻者，辨識與古人神氣音節相似處，久之自然鏗鏘發金石聲。

抑揚高下、求神氣而得之於音節，必定是出口吟詠諷誦，雖無一定的聲腔旋律，卻有一定的功用與奧妙，而且發出聲音的吞吐間，以古人的音節出之於喉吻，久而久之自然會鏗鏘如金石之聲。劉大櫆的說法正是一種深入玩味的鑑賞方式，那功用與奧妙就是掌握了詩文作品的意境，如此才可以「代古人說話」。

美學大師朱光潛在《談美書簡·文學作為語言藝術的獨特地位》一文中也肯定了這種鑑賞詩文的妙方：

> 過去我國學習詩文的人大半都從精選精讀一些模範作品入手……好詩文熟讀成誦，反覆吟詠，仔細揣摩，不但要懂透每字每句的確切意義，還要推敲出全篇的氣勢脈絡和聲音節奏，使它沉浸到自己的心胸和筋肉裡，等到自己動筆行文時，於無意中支配著自己的思路和氣勢，這就要高聲朗誦，

　　只瀏覽默讀不行。這是學文言文的長久傳統，過去是行之有
　　效的。

在過去行之有效，而有效的教學恆是優良的教學方式。邱師燮友便
說：「在好的聲音表現中，不但使原作品的形式在聽者間發生效果，
就在內容上也得到充分的了解和發揮。」（見《美讀語朗誦・序論》）
印證了詩文吟誦是幫助學習者深刻掌握詩文意境的教學方式。

三　創新教學活動，活絡課室氣氛

　　王師更生〈什麼是古典詩詞吟唱藝術〉一文主張：吟唱詩詞是
以聲傳情的藝術……今人謂「吟唱」，是任課教師為了吸引學生們
的注意，提振學習興趣，以及改善教學品質，不但要求學生字正腔
圓地讀，還要用現在童行的美聲技巧加以美化，這種不同於傳統的
讀書方式，就叫作「詩詞吟唱藝術」。他在〈古典詩詞的吟唱價
值〉中又說：

　　　語文教育是藝術，既然是藝術，就有它的自主性、獨創性、
　　　技巧性、欣賞性和共通性。既不能閉門造車自以為是，也不
　　　能捨己從人照本宣科，必須異中求同，同中求異，推陳出新，
　　　讓大家樂於接受。詩詞吟唱在教師教學中扮演的角色，……
　　　一位語文教師，除具有高水準的學養、分析綜合的組織能
　　　力、觸類旁通的領悟力、迅速工整的工作力，和深入淺出的
　　　表達力之外，於處理教材的同時，再以吟唱加以搭配，定能
　　　凸顯語文教學的藝術，使學生為之傾倒而發憤忘食！

　　教師教學宜與時俱進以活化教學方式，並適度依學生程度調整

課程內容。學生大都喜歡聽歌、唱歌，詩歌吟誦活動可以使之大展身手，貼近學生的興趣。由於貼近學生的興趣，課室的學習氛圍自然不同，興致昂揚就容易留下深刻的印象。又因為吟誦的方式不只一種兩種或三種，一添加不同元素即成創意教學活動，對學生具有啟發性，課室也活潑起來，學生更不容易想睡覺，可說一舉數得。

四　陶冶身心康健，提升人文素養

　　動人的聲情，具有「陶冶性靈，變化氣質」的美育功能，音樂教育的功能此為其一。豈不聞：「腹有詩書氣自華？」這話雖然說的是多讀詩書，但怎麼讀進心裡去而能反映在外表的氣質上，還是跟詩文聲情的學習與表現有關。筆者認為晚清況周頤《蕙風詞話》卷一的一段話說得好：

> 讀詞之法，取前人名句意境絕佳者，將此意境締構於吾想望中。然後澄思渺慮，以吾身入乎其中而涵泳玩索之。吾性靈與相浹而俱化，乃真實為吾有而外物不能奪。

　　性靈能夠和前人名句意境絕佳者相浹而俱化，終於此意境真實成為自己所有而外物不能奪，天下最好的財富莫過於此！俗話說：給孩子一條魚不如教他釣魚，筆者則認為教孩子釣魚不如培養他有智慧的頭腦、有性靈的情懷，讓他自己判斷該做什麼、該怎麼做，且做的時候怎樣擁有人的尊嚴與格調。而要性靈能夠和前人名句意境絕佳者相浹而俱化，吟詠諷誦是很重要的工夫，甚至可以說是陶冶性靈的不二法門。因為純粹的「看」，容易忘，以聲情表現幫助學習則不容易忘，不容易忘則可產生持久的效果，一旦身體力行，化於內心的性靈便自然而然地指導其行為，外顯的氣質就不一樣

了。葉聖陶十分肯定吟誦會讓孩子達到一種境界，終身受用不盡。
他在與朱自清合著的《精讀指導舉隅》的前言中說：

> 國文和英文一樣，是語文學科，不該只用心與眼來學習；須
> 在心與眼之外，加用口與耳才好。吟誦就是心、眼、口、耳
> 並用的一種學習方法，……吟誦的時候，對於研究所得的不
> 僅理智地了解，而且親切地體會，不知不覺之間，內容與理
> 法化而為自己的東西了。這是最可貴的一種境界。學習語文
> 學科，必須達到這種境界，才會終身受用不盡。

內化成為自己的東西，是可貴的一種境界，這真是國文教學最
令人欣慰、振奮的事了。

又，《全唐詩》卷一百三十四，收錄李頎〈聖善閣送裴迪入
京〉一詩，中有「清吟可癒疾，攜手暫同歡」句，顯示出詩歌聲情
對人身體的妙用。《古今詩話》也記錄一則杜甫教人吟誦自己詩作
而治瘧疾的故事。以吟誦詩歌治病，科學上不見得荒誕，在義大
利，詩篇作為藥方可在藥房買到，是不爭的事實，筆者曾經親身經
歷，音樂具有療效或奇妙功能，正被日益重視。另外，據報導：

> 朗誦在日本已經被視為健體健心、受益無窮的活動，各地都
> 辦起了不同形式的民間朗誦組織……日本人之所以對朗誦如
> 此情有獨鍾，是因為健康學家認為：朗誦猶如「健身體操」，
> 可使大腦皮層的抑制和興奮過程達到相對平衡，血流量及神
> 經功能的調節處於良好狀態；朗誦就像唱歌，能增加肺活
> 量，使全身通暢，有怡情養性的獨特作用；朗誦還是一種
> 「思維體操」，特別有助於減輕老人「黃昏思想」的精神壓
> 力，鍛鍊老人的記憶力和表達力。（2006年12月7日新浪網全
> 球新聞）

詩詞吟誦活動正富含著朗誦，效果相同。再者，從當今社會現象來說，《禮記‧經解》篇云：「溫良敦厚而不愚，深於詩者也。」溫良敦厚四字，豈不正對時下社會「毒舌派」充斥的病症嗎？而「不愚」，豈不正對現今多元鄉愿之症嗎？當孩子忙於詩歌朗誦，喜歡歌詠現代詩或古典詩，性靈受到陶冶，身心正常發展，讀詩、誦詩、詠詩，就跟寫作一樣，具有微妙的身心治療之效。以詩樂的力量，落實為化民成俗，這是詩樂文化的至高精義！

五　古典詩歌吟詠的具體實踐步驟

然則，講授古典詩歌，進行教學實踐時，吟詠的具體步驟為何呢？

（一）細讀（從戲讀中探索趣味）

仔細閱讀詩歌作品，確實理解其意涵，推敲每個字與字之間、句子與句子之間的間隔，以及每個字的聲音之長短、高低、輕重、強弱。

（二）淺誦（如已熟悉，可以略過）

試一試將每個字的字音拉長看看，聲音不要太高地朗誦一下。這個步驟主要在幫助吟誦者能夠順利過渡到下一個腔隨字轉的步驟，初學吟誦者不宜輕易忽略「淺誦」的功夫，但熟悉吟誦方式的人，則可以略過。

（三）腔隨字轉（字調轉樂調，歌字，把字歌出來；用熟悉的語言都可適用）

將詩歌作品中的每一個字，用唱的方式「歌」出來，而不是像說話一樣唸出來。例如「蘇東坡」三個字用「5──5──5──」的音歌出來就是。又例如臺灣閩南語歌曲〈車站〉「火車已經到車站」或〈雪中紅〉「只有玫瑰雪中紅」等等，其歌唱之旋律處理方式，實際就是依照字調轉成音樂調子，將文字歌唱出來。

（四）**處理泛聲**（泛聲可長可短、可高可低、可加可不加）

在詩句中語意可以停頓的地方，尤其是韻腳的所在，或者是個人別有體會的重要字詞處，加上修飾性的聲腔，這修飾性的聲腔可長可短、可高可低、可加可不加。（但如果整首詩都沒加任何修飾性的聲腔，全詩將單調呆板、韻味缺如。）例如范仲淹〈蘇幕遮〉詞，其中「山映斜陽天接水」的「水」字的尾腔，加上裝飾性的泛聲，就能塑造水波流動的效果，並增加美聽。

（五）**調整音階**（同句、異句皆可調）

句子與句子、字詞與字詞之間，可以讓聲音升上去或降下來，就像李清照〈武陵春〉這闋詞的第一句「風住塵香花已盡」，「花」字的行腔往上揚的情形，就是突出「花」這個關鍵字。調整音階的依據，來自於詩歌詞句中的空間訊息與情緒訊息，例如「床前明月光，疑是地上霜」，第二句應該比第一句低；又如「山映斜陽天接水」，「水」字的音階應該比「山」或「斜陽」低，這是依據空間訊息而調整；「甚矣吾衰矣」的「甚」字音階較高，以及「風住塵香花已盡」的「花」字就是依據情緒訊息而來。依此類推。

（六）**確定節奏**（作品的基礎節奏先找出來）

節奏往往是影響聲情表現適宜與否的重要關鍵。一首詩歌作品，它的情韻究竟屬於激昂慷慨，還是婉轉低迴，詩句間的快慢變

化應該如何，都要靠細膩的節奏調整、顯示出來。就像稼軒詞之「知我者，二三子」句，速度需逐漸放慢，一方面是慢慢接近尾聲，一方面也正是因為詞句意義上的感慨所致。

以下，即以辛棄疾〈破陣子・為陳同甫壯語以寄〉一詞，作為教學吟誦示例。

原文如下：

醉裡挑燈看劍，夢回吹角連營。八百里分麾下炙，五十絃翻塞外聲，沙場秋點兵。　　馬作的盧飛快，弓如霹靂弦驚。了卻君王天下事，贏得生前身後名，可憐白髮生。

此詞若從「唱」的「套調」方式為之，則套用「黃梅調」的吟誦方式為：

```
5 53 2 35 3-32 1-- ,  2- 2 2 1 332 1-- ,
醉 裡 挑 燈 看   劍  ，夢 回 吹 角 連   營

6 6 2 2 7 6 1-- , 61   61   23   1 21   6 5- ,  61 61 23 1 1 21  6-5--
                                                     .      .          . .
八 百 里 分 麾 下 炙 ，五   十   弦   翻 塞   外 聲 ，殺 場     秋 點 兵。
5 53 2 35 3-32 1-- ,  2- 2 2 1 332 1-- ,
馬 作 的 盧 飛   快  ，弓 如 霹 靂 弦   驚

6 6 2 2 7 6 1-- ,  61   61   23   1 21   6 5- , 61 61 23 1   21 65--
                                                    .      .         . .
了 卻 君 王 天 下 事  ，贏   得   生   前 身   後 名 ，可 憐 白 髮   生。
```

說明：

此吟誦方式乃套用「黃梅調」的旋律，情緒氛圍較為敘事性，因原腔略顯輕快，套用時宜稍稍放慢歌吟的速度。

放慢速度，特別是「可憐白髮生」一句，原因在於既是收尾，文字情意又充滿感慨。

　　除了黃梅調，江西調、天籟調、歌仔戲的七字調等，也可「依樣畫葫蘆」地加以套用，各具不同情味。

　　而如果是吟詠，通過前述六個步驟，逐步操作，產生的吟誦方式則是：

```
65 3- 6  6 65 653-- ,  53 2- 5 6 12 12-- , 5 12 6 3 3 32 32-- ,
夢 裡 挑 燈 看 劍，    夢 回 吹 角 連 營 ，八 百 里 分 麾 下 炙，

6 12 12  3  32 32  3- , 5 126 5  3  3-- 。
五 十 弦  翻 塞 外 聲 ，沙 場 秋 點 兵。

3 653 1  56 11 16- , 6  35 6 65  3535 6-- , 3 65 1  56 1 16 1653- ,
馬作 的 盧 飛 快，弓 如 霹靂  弦   驚，了 卻 君 王 天下 事，

56 56 1 56 1 16 56- , 3 353- 56 3- 16-- 。
贏得 生前 身 後 名 ，可憐  白 髮 生
```

　　說明：

　　此旋律即運用「腔隨字轉」的歌字方式，把〈破陣子〉文字依據聲調轉成吟詠聲腔，加上泛聲（裝飾性聲腔），調整音階高低而成。

　　音階的高低調整，大抵是依據文意的情緒而來，所以下闋的音聲較高，特別是「了卻君王天下事，贏得生前身後名」二句，因此音樂的旋律聲情，比起套調的方式，更為符合詞意的文情。

　　教師在課堂教學，不妨運用吟詠六步驟，預先錄音，隨堂播放，再鼓勵學生分組嘗試，腦力激盪，作為一次作業要求，必定能成為一堂非凡的國文課！

第五講
吟誦者審美創造的基本原理

　　從事詩歌教學與研究，或詩歌愛好與學習者，若不吟誦便易導致「文情」與「聲情」的「詩歌」天平失衡，而此一現象存在於國語文教學界久矣，深究其因，常是因為吟誦者對自身的審美創造能力缺乏信心，有鑑於此，本文主要針對詩歌吟誦教學時，國文教師也就是吟誦者本身的審美創造之基本原理，以及思維形式，進行學理方面的論述，俾使吟誦者科學化地理解吟誦學習或處理過程，有助於進一步的精益求精。這在詩歌吟誦的教學探究上，洵為重要的踏腳石。以下，分從吟誦者「審美創造的基本原理」與「審美創造的思維形式」論之。

　　吟誦者審美創造能力的培養，得運用創造原理來指導吟誦活動的實踐。而在吟誦活動中培養審美創造的思維能力，則必須依循吟誦時的心理活動規律。審美創造思維的基本原理與吟誦的基本心理規律，在吟誦過程中融為一體，二者不可分割。以下是四種經常用到的創造學原理[1]，筆者嘗試以之融入詩歌聲情藝術，加上自己的理解說明如下：

一　遷移原理

　　遷移，指的是「學習遷移」，亦即一種學習對另一種學習的影

[1] 見甘自恒編著：《創造學原理和方法：廣義創造學》（北京市：科學出版社，2003年），頁112。同時參考馮忠良、伍新春、姚梅林、王健敏著：《教育心理學》第十二章與第十七章（北京市：人民教育出版社，2002年），頁235-248、311-323。

響。在創造學中，遷移原理是指：已經獲得的知識、技能、方法、觀點或態度對解決問題的影響。依據不同的兩種學習的內容、相互作用的性質和方向，遷移可分為多種類型：

順向遷移，指先行學習對後繼學習的影響，包括促進作用和干擾作用。逆向遷移指後繼學習對先行學習的影響，也包括促進作用和干擾作用。

縱向遷移，指難易程度不同的兩種學習之間所產生的相互影響，低層級的概念和規則向高層級規則遷移，於是產生了高一級的新的概念與規律。橫向遷移，指難易程度大致相同的兩種學習之間所產生的相互影響，主要是概念或原理在新情境中的應用，不會產生新的概念與規律。

正遷移（助長性遷移），指一種學習對另一種學習的促進作用。負遷移（抑制性遷移），指一種學習對另一種學習的阻礙作用。

一般遷移（即「普遍遷移」或「非特殊遷移」），指原理和態度的遷移。特殊遷移，指具體知識和動作技能的遷移。

上述幾種遷移從不同角度劃分，兩兩相對又有所交叉，如順向遷移和逆向遷移都可能產生正遷移或負遷移。在創造活動中，宜努力縮小負遷移的影響，克服先行學習對後繼學習的干擾與抑制作用，和後繼學習對先行學習的倒拉抑制。宜努力強化正遷移的積極影響，使創造性的思維得以暢通，良好的成果方可順利產生。

遷移原理在吟誦活動的過程中，應用極為廣泛，運用原有的知識、技能、方法來吟誦新的詩歌作品，再從當前的吟誦活動中引發新的情感的遷移。例如以「歌字（腔隨字轉）」的方式歌吟李白〈贈汪倫〉後，再歌吟蘇軾〈題西林壁〉就不那麼困難，因為運用了原有的方法之故。

二　置換原理

　　事物總是由若干要素組成，要素的成分不同，構成的事物也就不同。將要素成分加以置換，就像移花接木或抽樑換柱，這是創造活動的基本原理之一，好比廣告詞語中的「今生金飾」即是抽換了「今生今世」，正是移花接木運用了置換原理。詩歌寫作中的模擬抽換詞語，也是置換原理的運用，譬如：

　　　　我打江南走過
　　　　那等在季節裡的容顏如蓮花的開落　　——鄭愁予〈錯誤〉

抽樑換柱之後，變成了：

　　　　我打台北走過
　　　　那等在寒雨裡的瞳眸如潮水的漲落

所謂「名句仿作」，大抵都是此一原理的應用。而以詩歌吟誦活動來說，吟唱中常用的「套調換詞」的理論基礎，更是一種置換原理，例如以黃梅調旋律唱杜牧（803-852）〈江南春〉：

江南春　杜牧

| 5 - 6 3 ·5· 6 1 - 5 6 · | i - 2 6 ·5· 5 6 5 ·3 - |

千里 鶯啼　綠 映紅，水村山郭 酒旗　風，

| 5 - i · 6 ·5· 5 · 3 5 1 · 2 · | 2 3 2 1 · 6 · 1 · 2 1 6 - 1 - - |

南 朝 四百 八十 年，多少　樓台　煙雨中。

或是以西洋旋律「小星星」唱〈江南春〉：

1	1	5	5	6	6	5	，	4	4	3	3	2	2	1	，
千	里	鶯	啼	綠	映	紅		水	村	山	郭	酒	旗	風	

5	5	4	4	3	3	2	，	5	5	4	4	3	3	2	，
南	朝	四	百	八	十	寺		多	少	樓	台	煙	雨	中	

1	1	5	5	6	6	5	，	4	4	3	3	2	2	1	。
南	朝	四	百	八	十	寺		多	少	樓	台	煙	雨	中	

或是以京劇流水板唱〈江南春〉、王昌齡（698-756）〈出塞〉、杜甫
〈聞官軍收河南河北〉等等，只要是「套調」，都是運用了置換原
理。也就是說，「套調」在詩歌吟誦的教學上，有其原理，而此一
原理的運用，對學生極其方便，因此初始效果不錯，而這也就是為
什麼許多國文教師最常使用「套調」以進行教學的緣故。

三　組合原理

系統內部各個要素的組織形式就是結構，結構決定系統的功
能。在構成的要素不變的情況下，改變系統的結構，即重新組合要
素排列的形式，事物就會發生變化。系統論[2]者認為：許多事物之
間存在著異質同構、同質異構等種種關係。因此，所謂「組合原
理」，就是把已有的知識、技術或已發現的事實等，從一個新的角
度加以分析，重新排列組合，以形成新事物。又可分為同物組合、
同類組合、異類組合等類型。以下仔細說明之：

2　系統論，「系統」一詞來源於古希臘語，是由部分構成整體的意思。所謂「系統
論」，是研究系統一般模式、結構和規律的學問。參考魏宏森著：《系統論》（北京
市：世界圖書出版公司，2009年）。

　　「同物組合」，是指在針對一首詩歌，吟誦時先吟再唱，或先朗誦再歌吟或歌唱，或者先朗讀再歌吟然後套唱調等等方式都是。同物的「物」指的是相同性質的事物，讀、誦、吟、唱都是以聲音情感表現詩歌的技藝，算是「同物」。

　　「同類組合」則是指把主題相同的不同作品，以相同的聲情表現方式吟誦出來。例如把李白〈將進酒〉與白居易（772-846）〈問劉十九〉組合起來，因同是與「酒」的主題有關，前者以河洛語「腔隨字轉」（詳下文）歌吟，後者以國語腔隨字轉吟詠，即是「同類組合」。

　　「異類組合」就詩歌吟誦聲情表現方式的角度來說，是融合了聲音之外的表現方式，例如添加肢體語言舞蹈或音樂等。或者就詩歌素材的組合來說，把古典詩歌與現代詩組合在一起也是，例如杜牧的〈贈別〉加上鄭愁予（1933—）的〈賦別〉，前者以歌吟方式、後者以團體朗誦方式處理即屬之。

四　匯通原理

　　訊息（信息）交合論者認為：大到整個宇宙、小到生命基因，都是物質、能量和訊息（信息）的三維綜合體。匯通原理即是把知識、經驗、技術等種種訊息（信息），從多種角度進行匯通，從而產生大量新訊息（信息）、新知識或新體驗的創造原理。[3]

　　從詩歌吟誦的角度言之，一首詩歌作品可讀、可誦、可吟、可唱、可弦、可舞，可以個人吟誦也可以團體表現，將各種可能的方式加以錯綜運用，同時還考慮到美學知識，尋求詩歌內容與表現形式的和諧統一，其實就是匯通原理的運用。筆者二〇〇〇至二

3　見許國泰著：〈信息交合論〉，《北京社會科學》1986年4期，頁7。

○○五年受教育部補助、所主持的「詩歌吟誦創意教學團隊計畫」中處理過余光中〈車過枋寮〉、波蘭女作家辛波斯卡（Wislawa Szymborska, 1923—）〈恐怖份子〉和向陽〈春回鳳凰山〉、路寒袖〈春天的花蕊〉等現代詩作品，其呈現方式，正是匯通原理運用後的成果。

第六講

吟誦者審美創造的思維形式

　　詩歌吟誦是一複雜的心智活動與技能。人的思維活動極其複雜，其機制或規律的奧祕，至今還未能被全然得知，人們對於思維研究的側重方向不同，因而對思維類型的劃分也就不盡相同，例如形象思維與抽象思維、發散思維與輻合思維、再生性思維與創造性思維、形式邏輯思維與辯證邏輯思維等等。就詩歌吟誦者其審美創造能力的發展來看，係以形象思維、抽象思維、辯證思維、系統思維為基礎，而吟誦者的審美創造又能促進這些思維能力的進一步發展。

一　形象思維

　　形象思維[1]是借助表象或形象進行的思維，主要包括：表象、聯想、想像、情感等因素，直覺、靈感（頓悟）則被視為形象思維的高級發展階段。

　　表象，在當代認知心理學中被視為頭腦中的圖像，這種圖像不是先前事件的再現，而是這些事件的組建或綜合；這種圖像不限於視覺，也可以有聽覺、味覺、觸覺和嗅覺等。這種生動鮮活的表象在頭腦中積蓄越多，個人的吟誦經驗越豐富，在後繼的吟誦活動

1　形象思維，是對形象訊息傳遞的客觀形象體系進行感受、儲存，在此一基礎上，結合主觀的認識和情感進行識別的一種基本思維形式。參考朱光潛著：〈形象思維：從認識角度和實踐角度來看〉，《美學》1979年第1期，頁5。另，王敬文、閻鳳儀、潘澤宏著：〈形象思維論的形成、發展及其在我國的流傳〉，同上，頁200-201。

中，越容易引發新的聯繫，於是更迅速、更深刻地產生良好的吟誦
表現。

聯想，是從一事物想到另一事物的思維過程。在吟誦過程中，
吟誦者主要是從詩歌的內容聯想個人的生活體驗，或從詩歌的風格
聯想曾經吟誦過的其他作品，從而加深對詩歌作品的感情，表現在
聲音上便更容易動人。

想像，是對過去經驗和已有的記憶表象加工改造，以構成新意
象或新觀念的心理過程。吟誦活動中的想像思維，是將文句想像成
圖畫，再將圖畫的色彩明暗或線條粗細，以聲音的高低、大小或重
輕展現出來。

直覺，是未經充分邏輯推理的直觀，憑藉著已經獲得的知識和
累積的經驗，對事物直接做出判斷。在吟誦過程中，直覺往往是累
積了許多吟誦經驗後所產生的結果。也就是說，吟誦過越多的詩
歌，對新接觸作品的吟誦方式處理時間會越來越快速，甚至於當下
即吟，雖是一種直覺，卻是積累豐富經驗後的直覺判斷。

靈感，文藝創作常常需要「靈感」，科學創造中往往有「頓
悟」，都是指在百思不得其解的困境中，由於偶然因素的觸發而茅
塞頓開，困難迎刃而解的思維過程。靈感或頓悟並不是憑空出現
的，而是經過潛意識[2]對問題長期的醞釀，是顯意識[3]和潛意識相互
作用的結果。在吟誦活動中，直覺或頓悟的思維狀態是屢見不鮮
的，例如筆者處理李清照〈聲聲慢〉的吟誦方式，對於「滿地黃花
堆積，憔悴損」句，始終感覺找不到滿意的處理方式，一天忽見風

2　潛意識，是相對於「意識」而言，由心理學家佛洛依德在《精神分析學》中首先提
　　出，是指潛藏在我們一般意識底下的一股神秘力量，也就是一種人類原本具備卻忘
　　了使用的能力。參考（英）喬治・佛蘭克爾著：《探索潛意識：深層分析的新途徑》
　　（*Exploeing The Unconscious*）（北京市：國際文化出版社，2006年）。

3　所謂「顯意識」，也是一種能力，其功能具體表現為：人以各種感官去認識外界那
　　些可以直觀又與自己的生活密切相關的各種事物。同上。

吹寒樹落葉滿地，突然想到可以用迅捷但重複的方式處理「滿地黃花堆積」，再延聲放慢速度吟「憔悴損」，作品的意象與情韻便呼之欲出了。靈感的突如其來，實際上是困頓頗久、醞釀期長的緣故。

二　抽象思維

　　抽象思維是借助語詞和邏輯推理進行思維。與非邏輯思維相對時又稱邏輯思維，與直覺思維相對時又稱分析思維。抽象思維分為形式邏輯思維和辯證邏輯思維，此處專指形式邏輯思維。

　　形式邏輯[4]是由古希臘哲學家亞里斯多德（西元前384- 322年）奠定基礎的，他從實踐中所概括出的人類思維的一般規律和結構形式，至今仍被人們所共同遵守，也是吟誦過程必須遵循的。抽象思維借助語詞表達概念，運用概念構成判斷，又運用判斷進行推理。推理主要有歸納、演繹、類比三種形式，以形象思維為主的詩歌作品也包含邏輯思維的運用。

　　歸納推理，是從個別的、特殊的知識前提，推出一般原則的思維活動。在吟誦活動中，例如歌吟古詩〈飲馬長城窟行‧青青河畔草〉時，感到離別之傷情在聲音速度的處理上，宜緩不宜疾；又在處理蘇軾悼念元配王氏的詞作〈江城子‧乙卯正月二十日夜記夢〉時，感到天人永隔的離恨在決定吟誦的聲音速度時，也是宜緩不宜疾。於是歸納出：古典詩歌的離情別恨，在吟誦時的基調都是緩慢不疾的。這正是歸納推理的結果。

　　演繹推理，是從一套一般性知識前提，推出特殊性知識結論的思維活動。例如詩歌吟誦的語言使用問題，各個地方都有歌謠產

4　形式邏輯，是一門以思維形式及其規律為主要研究對象，同時也涉及一些簡單的邏輯方法的科學。概念、判斷、推理是形式邏輯的三大基本要素。參考華東師範大學哲學系邏輯學教研室編：《形式邏輯》（上海市：華東師範大學出版社，2009年）。

生，人民也都使用自己的在地語言歌詠吟唱，就像韓愈（768-824）
使用河南話吟詩，而朱熹使用福建話吟詩等，是可以理解與接受的
一般性知識。因此，演繹推理出詩歌吟誦不宜強迫吟誦者使用某一
種特定的漢語語言，而應該讓他運用最熟悉的在地語言朗聲歌吟。

　　類比推理在詩歌吟誦的活動中運用得相當普遍，例如詩歌詞句
中一般出現了「大、高、眾」等語詞時，吟誦的聲量便放大或抬
高，運用類比推理，「大江東去」、「高處不勝寒」、「一覽眾山小」
的大、高、眾便可以抬高音階或放大音量。又例如對於詩歌詩眼所
在的關鍵字詞，一般都會在聲情上做特殊處理，運用類比推理，
「應是綠肥紅瘦」的後四個字應做聲情的特殊處理，以突出其關鍵
字詞的重要性。

三　辯證思維

　　辯證思維[5]是符合事物辯證規律和思維辯證法的思維。辯證思
維用全面的觀點考察事物，把事物當成既對立又統一的合體，因此
須「理解對立統一法則」；辯證思維用發展的觀點考察事物，把事
物看成是運動變化而不是一成不變的，因此宜「認識質量互變規
律」；辯證思維用聯繫的觀點考察事物，把事物看成有機的整體，
與其他事物之間有聯繫而不是彼此孤立的，所以「懂得個性與共性
同時並存」的道理；辯證思維用實踐的觀點考察事物，把實踐過程
當作思維運動的基礎。發展辯證思維，才能避免受到片面性的影
響，克服思維慣性而進行創造活動。以下，進一步舉例分述之：

5　辯證思維，指人們通過概念、判斷、推理等思維形式對客觀事物辯證發展過程的正
　確反映，其基本特點是將對象視為一個整體，從其內在衝突的運動、變化及各方面
　的相互關係中進行考察，以便系統地完整地認識對象。辯證思維是一種方法論，具
　有統帥作用、突破作法和提升作用。參考于惠堂著：《辯證思維邏輯學》（濟南市：
　齊魯書社出版社，2007年）。

　　理解對立統一法則。詩歌吟誦的活動，經常必須思考詩歌內容與聲情形式的統一，但又強調創造性，所以如果遇到詩句義涵是人聲鼎沸的時候，一般當然可以採取聲音喧嚷雜沓的表現方式，但如果從創造性的角度思索，反而採取了吟誦者鴉雀無聲而雜沓聲在後臺以器樂喧鬧或觀眾席吵雜的形式，便是理解了既對立又統一的法則後的運用結果。

　　認識質量互變規律。量的蓄積到一定的限度，必會發生質的變化。就吟誦詩歌的經驗而言，尤其是如此。起初因無經驗，推敲吟誦的聲情方式時間所費必然較久，而表現的效果卻不一定好；經驗越多，推敲吟誦的聲情方式時間所費漸少，表現的效果卻會越來越好。這是極其微妙的規律。

　　懂得個性與共性同時並存。有共性，才容易引起共鳴；有個性，才能顯出個人的創造性。兩者並非背道而馳不可兼具者，事實上唯有個性與共性並存，正是詩歌吟誦迷人的重要關鍵。說得更明白些，有共性是為了投群眾所好，有個性是為了彰顯自我。以詩歌聲情表現方式之一的「吟」來說，聲情是為文情而服務的，在「調整音階」與「確定節奏」方面，免不了是共性的作用大，也就是說，該拔高音、該加快節奏之處，不太能違逆大家的認知，但「處理泛聲」加上裝飾音則大可顯示自己的獨特感受，發揮一己之創造力以顯示個性。[6]

四　系統思維

　　控制論[7]、訊息論、系統論是二十世紀劃時代的「系統思維」

6　關於吟詠的「調整音階」、「確定節奏」、「處理泛聲」等概念與方法，詳參筆者所著：《雅歌清韻》（臺北市：萬卷樓圖書公司，2001年）。

7　控制論原是研究動態系統在變動的環境條件下如何保持平衡狀態或穩定狀態的科

科技研究成果，從中概括出來的一些基本原理，在詩歌吟誦中都可以廣泛的應用，特別是「整體原理」、「有序原理」和「反饋原理」：

整體原理，簡而言之就是系統大於各部分的總和。在詩歌吟誦的過程中，雖然是逐字逐句推敲聲情並加以表現，但一氣貫串後，整體顯現出來的效果，卻是個別單句的總和所無法比擬的。換句話說，吾人可能是一句一句推敲詩歌的聲情，甚至於不見得第一句結束換第二句，而有可能是感受較為強烈者先處理，全部處理完畢再一氣呵成吟誦出來，那總體的效果與獨句個別聽來再加總，氣韻明顯不同！

有序原理，系統由較低層次的結構轉變為較高層次的結構，稱為「有序」。在詩歌吟誦的活動中，必然離不開「有序原理」，吟誦的表現方式只能從低層次的結構開始，再逐漸遞進到較高層次的結構，譬如說開始是單純的讀或誦或吟或唱，漸漸地能既誦又吟，或既讀又唱，甚至更繁複的方式，過程進展十分自然。這在任何事物的學習過程中，也幾乎都是如此。

反饋原理，學習其實就是學習者吸收訊息並輸出訊息，通過反饋和評鑑，知道正確與否的整個過程。吟誦的效果如何，可以通過多種方式自我檢測（例如以錄音倒帶來判斷聲情的滿意與否或問題所在），一旦發現問題便即時修正。

五 發散思維

發散思維也稱為「輻射思維」，吟誦活動的創造最常使用也最重要的思維形式正是「發散思維」，其義在於要求產生多種可能的

學，其希臘文原意是「掌舵術」，亦即掌舵的方法和技術的意思。在古希臘的哲學家著作中，經常用它來表示管理人的藝術。參考王雨田主編：《控制論、信息論、系統科學與哲學》（北京市：人民大學出版社，1986年）。

答案而不是單一正確的答案的思維方式。其特徵是個人的思維沿著許多不同的途徑擴展，觀念發散到各個有關的方面。由於它經常得出新穎的結果，所以被認為是創造性思維的本質和核心。

　　以詩歌吟誦的為例，一首詩有幾種吟誦方式？兩種？三種？五種以上？進入實際操作，就會發現根本不知道幾種才是正確答案。因為一個小節的節奏更動，一個關鍵字的音階調整，都會改變原貌，而這原貌又可能並非原始的樣貌，而是已然幾經修改的形式，也就是說，修改了幾次就是有幾種不同的吟誦方式。哪一種特別好還很不容易說，因為聽的人不同就可能有不同的評價，甚至於即使相同的聽眾在不同時刻聽，也可能產生不同的評價。而如此這般，一首詩多種不同的吟誦方式，恰好能夠顯示出詩歌吟誦活動深具創造性的本質！

　　國文課的詩歌教學，應該「文情」與「聲情」並重，有識者皆以為然，但苦於教學者缺乏信心、沒有把握，不知如何著力。筆者深耕詩歌吟誦多年，深深了解其中甘苦，提出本文雖或文字略硬、理論性較強，但對於第一線的國文教師必有所助益，甚至有補於目前學界詩歌吟誦研究之不足。因此，期許中學國文教師對此文多加關注，日久定能展開詩歌教學的雙翼，自在遨遊於詩歌吟誦的天地！

第七講
散文朗讀與詩歌朗誦比賽

**此篇文章闡述二〇一五年全國語文競賽朗誦之相關技巧

一　散文朗讀比賽

　　二〇一五年全國語文競賽，項目含括：寫字、字音字形、作文、朗讀、演說（其中朗讀和演說包含國語、閩南語、客家語和十六種原住民語），在十一月於新北市舉辦，各縣市的區域競賽陸續展開，以選出優秀選手加以培訓後，代表各縣市參加全國比賽爭取佳績。各縣市的競賽，通常先由學校各班報名參加校內舉辦的比賽，挑出選手參加縣市級的比賽。因此，這是全國語文方面的盛事，可謂精銳盡出，由於參與者人數眾多，包括各縣市領隊、參賽選手、指導人員，被教育部視為年度重點執行教育成果的驗收。

　　上述國語朗讀比賽，區分為「國小學生組、國中學生組、高中學生組、教育大學及大學教育學院學生組、教師組、社會」，除了高中學生和教育大學及大學教育學院學生組的朗讀素材是文言文（篇目事先公布）之外，其他各組的素材都是語體文。

（一）朗讀素材的選擇考量

　　無論是校內、各縣市的比賽，或是全國語文競賽，朗讀素材的挑選，如果是文言文，大抵以《古文觀止》為基礎範疇，通常都是名篇佳作，近十年來添上了數篇台灣清代作家的優秀古文，以顯示在地性；如果是語體文，一般以近現代作家的散文為優先考量。

由於縣市和全國朗讀比賽時間限制為四分鐘,我們普通說話的速度為一分鐘一百六十到一百九十個字左右,而朗讀的速度應該比說話慢(文言比語體的朗讀速度更慢),所以選材的篇幅,古文最好在八百字左右,語體文則在八百到一千字為度,比較理想。

而就公平性而言,應該考慮所選素材各篇的難易度趨向一致,無外文、鄉土語言夾雜其中,文學與生活多元並重,將抽題文章的運氣成分降至最低。還有就教育意義而言,選材內容最好不要涉及敏感性議題,例如自殺、墮胎、人倫悲劇、宗教或政治批評等等,以避免「倡導」之嫌。

(二)朗讀參賽的建議

全國語文競賽所規定的國語朗讀評分標準是:語音(發音及聲調)占百分之五十(以教育部民國88年3月31日所公布的「國語一字多音審訂表」為主),聲情(語調、語氣)占百分之四十,臺風(儀容、態度、表情)占百分之十。

依據筆者三十多年的經驗,參賽者在「語音」方面,韻母的「ㄣ、ㄥ」、「ㄢ、ㄤ」、「ㄡ、ㄛ」、「ㄦ、ㄜ」,聲母的「ㄖ、ㄌ」、「ㄌ、ㄋ」、「ㄓ、ㄗ」、「ㄔ、ㄘ」、「ㄕ、ㄙ」,最容易混淆;聲調則是四聲字變成了第一聲,第三聲字在句子末尾讀不完整(只讀「前半上」),或是語體文的輕聲字如「東西」、「拳頭」、「耳朵」等等不講究。

「聲情」方面,除了掌握筆者所說的「朗讀十字訣」(見《國文天地》2015年2月號,〈詩文吟誦的基本概念之朗讀實踐〉一文),還要注意疑問句語調上揚,肯定句的語調平穩,層遞句的語調逐漸加重,排比句的語調相應對稱……俾使文氣流動自然,語氣適切,合乎文章情韻。以上兩點,建議訓練時錄音存證,方便播放聽取錯誤加以修正。

　　至於「臺風」方面，腰桿打直，兩腳微微站開與肩膀同寬；不須有手勢動作，卻一定要有合乎文意的表情；女生要注意頭髮瀏海的收攏，髮型宜適合臉型和年齡，學生不必化妝，教師與成人不妨擦一擦口紅；男生則注意衣服褲頭的平整，最好不要穿球鞋。一上臺站穩、微笑，再開口打招呼，朗讀過程中換段落時適度地與觀眾眼神交流。這一點可以運用錄影器材幫助修正。

　　補充一點：朗讀篇章時，不宜增字、漏字、改字、錯字、別字！

二　詩歌朗誦比賽

　　臺北市長年舉辦國、高中現代詩朗誦比賽，（本來還有高中、高職古詩吟唱比賽，已停辦數年，作為首善之區，可惜！）過去新北市亦曾舉辦，救國團也曾舉辦多年全國性的高中職詩歌朗誦比賽頗為轟動！這些都是對「溫柔敦厚的詩教」非常有幫助的活動。對於參加現代詩歌朗誦比賽的人員，筆者有以下幾點建議：

（一）注意選詩

　　選詩的原則為：1. 內容要明朗；2. 文字要順口；3. 主題要動人；4. 長度要適中。

　　朗誦詩是以聲音喚起聽者的共鳴為要務，詩歌內容若不明朗、文字若不順口，即不容易達成此一目的，畢竟聲音的速度極快，接收者若來不及意識或理解到文字內容，效果必然大打折扣。而動人的主題也是為了引發聽者的興趣，尤其切合社會脈動的作品更易吸引聽眾的注意。至於「長度要適中」，則是考慮到時間的因素，如果參加比賽更不能不注意，太長或太短都會被扣分。

　　此外，選詩宜注意學生的程度、班風或團隊氣質等，這是因為若想幫助學生盡速融入詩作精神，掌握氣韻，就不能不注意學生的

質性問題。至於課堂上,教師可以省去選詩的煩惱,直接取課本中的詩材來處理即可。

(二)推敲最適當的獨誦方式

「獨誦」是團體朗誦的根基。團朗中的任一成員都應該有良好的獨誦能力,團朗才可能創造佳績。而一首詩的每一詩句,究竟該怎麼朗誦才好,必須經過仔細而綿密地推敲,例如臺灣國(初)中課本所選蓉子的作品〈傘〉詩中的句子「連成一個無懈可擊的圓」,究竟重點放在「連成」或是「無懈可擊」,或是「圓」?獨誦的重點不一樣,處理重點的方法不同,展現出來的情味就會大異其趣。

(三)處理詩搞,設計表現技巧宜細密

所謂「處理詩稿,即是將「獨誦、合誦、輪誦、複誦、疊誦、襯誦」等團朗技巧,錯綜地加以運用,設計每一詩句的朗誦方式。此一步驟,是教師備課時極為重要者,能有越細密的詩稿處理,學生所收穫的聲情效果越佳。

(四)安排適合的朗誦者

每一位學生都有其聲音特色,有的渾厚、有的細緻、有的音域較高、有的較低,最好盡量想方設法,讓每個學生都能參與現代詩的朗誦活動。而詩句的情感究竟以何種音色、何種音量發聲為佳,教師在進行詩稿處理時宜心中有譜。哪一句要哪一位學生獨誦,哪個句子要哪一組人合誦,輪誦要哪些人來輪等等,都要事先安排好,才能「照表操課」。

(五)演練過程宜適度修改

在演練的過程中,有時,教師的設計與學生的表現有落差,或

是設計的效果不如預期，此時便需要適度地加以修改技巧安排，俾使朗誦的學生與教師的要求，以及朗誦的效果都能符合人意。修改是必要的，但切忌不可修改過度頻繁，以致學生弄不清楚究竟該如何朗誦。

（六）加入音效和肢體動作勿喧賓奪主

「音效」指的是襯樂或雷聲、風聲等朗誦以外的聲響。適度地加入音效，有助於提高學生的興趣，尤其如果音效是由學生自行處理並展現的話，經常有意想不到的絕妙點子出現。

肢體動作的加入，則是好動孩子的快樂時刻。對於不擅長肢體活動的孩子也無妨，請其幫忙製作道具或尋找襯樂等，重視其為團體中的一份子。

（七）布置隊形與準備道具

此需視情況而定，一般來說課堂教學較不需要。若是班際或校際比賽，隊形安排宜注意朗誦主力的位置及詩意內容的寫意表現。

（八）觀摩團朗實例與分析可以幫助學生進入情況

臺北市多年來皆有舉辦現代詩歌朗誦比賽，已有超過十年以上的歷史，一些主辦學校常留存比賽實況錄影（例如2002年由臺北市龍山國中主辦，該校即請專人將比賽實況存錄下來，作為檔案資料），有些學校詩社之指導老師也有個人收藏，現今網路 youtube 上也有不少影音資訊，若能找到相關資料提供給學生觀摩，可以幫助學生了解，進入情況。

（九）整體活動表現老師宜有總結講評

學生在二度上臺之後，教師宜給予鼓勵，提出講評及整個教學

過程中的觀察。如果能將所有活動過程拍攝下來，則非但是可貴的記錄，也可以幫助學生對老師及同學的評語有具體的了解，同時也成為極佳的檔案評量記錄。

三　參加比賽最常遇到的問題

帶學生參加比賽，一般老師最感困惑的，莫過於評審先生的標準捉摸不定，常造成教學及指導上的問題。特別是主辦單位所邀請的評審，如果本身不具朗讀、朗誦經驗，不擅長朗讀、朗誦，或不曾接觸朗誦理論與實務，所評選出來的結果，常令老師們扼腕，無法服眾。更有甚者，誤導了某些新進的指導老師，等來年又換了一些評審，卻發現跟去年的評審口味不一樣，於是無所適從。

因此，建議有興趣的指導老師：不妨多接觸朗讀、朗誦理論，自己心中宜有一把尺，莫要受到不適任評審者的影響。而主辦比賽的單位，有責任為大家聘請學有專精的人擔任評審，才不至於打擊帶領學生參與比賽的教師們與莘莘學子的士氣。

第八講

吟誦的「套調」與教學示例

　　寫這篇文章的時候，筆者正好接受邀請，帶領四個學生在北京參加首都師範大學和中華吟誦學會主辦的「第三屆中華吟誦週」活動，對於詩文吟誦成為中國大陸的重點科研專案，廣受關注，深有感觸。大陸把「吟誦」視為寶貴的文化資產，在二十一世紀極力學習、保存、搶救、研究之際，臺灣如何呢？

　　根據大會資料，這一次的參與者超過五百人，雖然比不上一九九七年筆者到福建演講時八百多人參加的場面，但因參與者有臺灣和日本，以及來自大陸各地知名高校學者和吟誦專家、中小學的教師、藝文界人士，並有多所重點大學的吟誦社團學生展演，包括了臺灣師範大學、彰化師範大學、首都師範大學、中南大學，中山大學日本廣島大學等等，會場情況熱烈與成效甚佳，信稱盛矣！

　　本文要談的主題是吟誦中的「套調」，並以示例加以說明，在教學實務中極其常見，可說是許多從事聲情教學的教師最常使用的方法，但，其間存在的問題，教師或研究者卻不可不知。

一　吟誦的「套調」

　　所謂「套調」，就是把古典詩歌作品的文字，置入某一既定的腔調之謂。古人的「倚聲填詞」基本上就是套調，只是套的文字是自己的創作，而現今的套調，套的是古人的文字。一般民間詩社，也有慣用的詩調，實際也是套調的運用。

在詩文聲情教學的方法中,詩歌之「唱」的「套調」十分常見,之所以常見,是因為「法門方便」,何以方便?跟審美創造的「置換原理」有關:「事物總是由若干要素組成,要素的成分不同,構成的事物也就不同。將要素成分加以置換,就像移花接木或抽樑換柱。」也跟「遷移原理」的「學習遷移」,亦即「一種學習對另一種學習的影響」相涉。(細節請參閱本書〈第五講——吟誦者審美創造的基本原理〉一文)

套調,對於教學創意發揮,在於腔調的考量與擇取,其中也有審美創造發展的過程。以下,分別說明之:

(一)「套調」的方便性

我們每一個人,或因家庭教養,或因師承關係,或因友朋影響,或因環境因素,或因音樂接觸,總有熟悉或喜愛的聲腔旋律或音樂腔調。學習古典詩歌之時,運用熟悉的旋律腔調,進行課堂教學,把古典詩歌文字套入既定的腔調,確實相對來說比較方便。因為熟悉,所以親切!

尤其就語言聲腔的旋律性而言,臺灣的南腔北調頗為精彩,遑論大陸地域遼闊,聲腔種類驚人。即使不了解各地方的鄉土語言、聲腔旋律,運用國語老歌、流行歌曲、東西方音樂旋律,只要是大家有印象的、容易引起共鳴的,選之套以古典詩歌,不失其方便性。對學生的學習成效,具有正增強的作用。例如以西洋旋律「小星星」唱〈楓橋夜泊〉:

| 1 | 1 | 5 | 5 | 6 | 6 | 5 | ， | 4 | 4 | 3 | 3 | 2 | 2 | 1 | ， |
| 月 | 落 | 烏 | 啼 | 霜 | 滿 | 天 | | 江 | 楓 | 漁 | 火 | 對 | 愁 | 眠 | |

| 5 | 5 | 4 | 4 | 3 | 3 | 2 | ， | 5 | 5 | 4 | 4 | 3 | 3 | 2 | ， |
| 姑 | 蘇 | 城 | 外 | 寒 | 山 | 寺 | | 夜 | 半 | 鐘 | 聲 | 到 | 客 | 船 | |

| 1 | 1 | 5 | 5 | 6 | 6 | 5 | ， | 4 | 4 | 3 | 3 | 2 | 2 | 1 | 。 |
| 姑 | 蘇 | 城 | 外 | 寒 | 山 | 寺 | | 夜 | 半 | 鐘 | 聲 | 到 | 客 | 船 | |

對幼稚園或國小一、二年級的學生，或者外國人學習漢語者，以此旋律套七言絕句詩，必然感到親切，但對於三、四年級以上的學生恐怕他們會感到「幼稚」，教師在套用腔調時，不得不慎重。

（二）常見的「套調」旋律

臺灣常見的套調旋律腔調有：宜蘭酒令調、福建流水調（二者簡譜如附件一）、黃梅調、江西調（二者簡譜如附件二）、天籟調、歌仔調等等，這是相對比較傳統的調子；稍微新一點的如「蘭花草」（適合五言詩）、「紫竹調」、「包青天」（此二者適合七言詩）；更新一點的，如鄧麗君唱的「小城故事」（適合五言詩），「奇異恩典」（適合四言、五言或七言作品，看如何套法；本來「奇異恩典」是基督教或天主教名曲，並不新，但西方美聲歌后莎拉布萊曼一唱，對學生而言就是新的）。至於最新的，問一問學生就知道了，他們比老師更知道流行聲腔為何！

但是創發新意以引起學生興趣，並不一定要採用流行或新的腔調，有時候將兩個舊聲調相疊以互為映襯，例如筆者好友臺灣師大附中龍祥輝老師將「江西調」和「黃梅調」相疊（如附件三）來唱崔顥〈黃鶴樓〉，處理成疊唱的形式，十分美聽！抑或是在腔調之後加上「嘿——」，也能產生新的趣味，提升學習效果。

（三）「套調」的審美創造過程

　　吟誦活動中的審美創造，其思維及實踐成果呈現了層次之高低。高層次的成果，無論是「別出心裁」，或者是「頗見新意」，若能引起聽者的共鳴，促進讀者對作品的理解，都應屬之，即使對同一首詩，與他人的理解不太相同，或者雖然與他人的理解出入不大，可是在細節方面能產生新的體會，有較細膩的處理，反映在吟誦上就是一種審美創造。因此，「套調」如果希望達到高層次的審美創造，教師定然需在既有的不同吟誦腔調之間加以比較、鑑別，仔細從中感知、甄辨出腔調與文本情韻相符、扣合的程度，這對運用吟誦以利教學者的審美創造來說，便屬難能可貴。

　　詩歌文本是什麼背景之下產生的？作者的情感及寄意是怎樣的？整篇作品的小節區分及情緒流動、轉折如何？全文的情緒基調應該是快、慢或中等速度節奏？對這些問題細密斟酌、推敲，通過比較、過濾、篩選，之後擇定套用的腔調，這是吟誦者在教學摸索的過程中不斷自省，於是也就不斷的精進。

（四）「套調」的問題與教學建議

　　教學者對於套調思索「是否符合作品的精神與韻味」，此點責無旁貸，但還是必須將聲情呈現出來以接受檢驗。

　　最常發現的「套調」問題有二：一是「倒字」（聲調錯誤），以至於造成意義上的偏差。例如崔顥〈黃鶴樓〉套「江西調」，以國語發音，「煙波江上」變成「眼波江上」；崔顥〈長干行〉套「宜蘭酒令調」，「君家何處住」變成「君家何處豬」，「停船暫借問」變成「停船斬接吻」。都令人發噱！

　　二是容易形成「千曲一味」的窘況。試想古典詩歌何其多，如何套得完？一種腔調再三套用，〈靜夜思〉套「福建流水調」，〈春

曉〉也套「福建流水調」，兩首詩歌情味意境不同，但因腔調旋律相同，除非教學者在吟誦時有意識地以節奏慢、快加以區分，否則難免情味雷同之困。

是故，筆者對詩歌教學的吟誦「套調」實踐操作，有如下的具體建議。

二　「套調」的教學流程與示例

詩歌吟誦是一種複雜的心智活動，更是技能、藝術的表現。人的思維活動非常複雜，其機制或規律之奧祕，人類至今還未能全盤了解。然就詩歌吟誦者其審美創造能力的發展來看，係以形象思維、抽象思維、辯證思維、系統思維為基礎（詳見〈第五講——吟誦者審美創造的基本原理〉），教學者吟誦的審美創造與促進這些思維能力的發展，其實可以透過實踐操作而熟能生巧。「套調」的技巧與見識也是如此。

以詩歌「套調」的聲情教學為例，其流程應該在閱讀理解的基礎上延伸、發展，茲以張繼〈楓橋夜泊〉和辛棄疾〈西江月·夜行黃沙道中〉為例，設計鑑賞教學提問，以增進閱讀理解作為開展，進而以詩歌聲情的「套調」方式，強化記憶、發展思維能力。

（一）詩歌範文的閱讀理解

形象思維是對形象的訊息傳遞之客觀形象體系進行感受、儲存，在此基礎上，結合主觀的認識和情感，進行識別。這種思維形式，也就是借助圖像或形象進行的思維，跟詩歌鑑賞與閱讀理解之講究「意象系統」息息相關，其活動基本包括：圖像、聯想、想像、情感等因素。以下的提問設計，大抵依據形象思維的大腦活動，切入詩歌教學「意象系統」，俾使學習者掌握文字的深層意

義。如此一來,「套調」的擇取,在教學上便有了依據。

1 〈楓橋夜泊〉張繼

月落烏啼霜滿天,江楓漁火對愁眠;姑蘇城外寒山寺,夜半鐘聲到客船。

*此詩與閱讀理解相關的鑑賞教學提問設計如下:

(1)「月落」、「烏啼」、「霜滿天」如果是三幅圖像,這三幅圖有什麼共同特色?

(2)承上,起句的三幅圖繪,帶給人們怎樣的感受?

(3)有人認為「江楓」指的是「江楓橋」(詳文末附件四),「愁眠」指的是「愁眠山」,這和傳統說「江上的楓樹、漁舟的燈火、詩人因愁而無法成眠」不同。哪一個說法才「通」?

(4)張繼小舟夜泊的河流並不大(同見附件四),因此所謂「漁火」,並非點點漁船燈火,可能只有一艘,或者是詩人的想像,詩人這樣寫,暗示了什麼?

(5)「夜半鐘聲」具有怎樣的聲音特質?詩人以這樣的特質象徵什麼情緒?

(6)寺廟為了僧侶、修行者做早晚課,通常有所謂「暮鼓晨鐘」,據此,詩中的「夜半」大約是什麼時候?

(7)如果朗讀這首詩,哪些字應該上揚?哪些詞應該聲音拉長?

(8)除了朗讀,我們還可以運用甚麼方法來處理這首詩的「聲情」?

*筆者所提供的參考答案與說明:

(1)月落表示天黑,若無燈火,萬物便皆為黑色;烏啼在古典

詩歌裡，是別離的象徵；霜滿天表示秋天已深，黃葉凋零，大地進入蕭瑟期；三幅畫面都帶著「淒涼」或「憂傷」的情緒。（教師必須加以引導，使學生多方聯想。）

（2）這彷彿畫油畫一般，一層一層地將愁緒重疊上去，更加凸顯離別的憂傷。

（3）「江楓橋」和「愁眠山」都是後人因張繼的詩而命名者，所以傳統的解釋才正確。

（4）孤單單的小舟，一盞獨愣愣的燈火，顯然並不熱鬧，正好暗示、照見了詩人難以入眠的孤獨與愁情。

（5）鐘聲具有迴盪的特質，以此象徵離情愁緒縈繞於心，揮之不去。

（6）應並非半夜十二點，而是清晨四點左右，每一所寺廟的早課時間不盡相同，同一所寺廟的早課時間也只是大致相近。

（7）以第一句而言，「月」、「天」應該上揚，因為空間感最高，「滿」字拉長可以感覺「滿」的情味；第二句「楓」字應上揚，「愁」字拉長以便強調；第三、四句「寒山」、「鐘聲」上揚，「到客船」拉長、漸慢，以示結束。

（8）還可以朗誦、歌吟、套調或譜曲歌唱。（這一部分可以交代學生分組自行嘗試，發揮他們的創意，從中判斷他們對於作品的理解是否正確。）

2　〈西江月‧夜行黃沙道中〉辛棄疾

明月別枝驚鵲，清風半夜鳴蟬。稻花香裡說豐年，聽取蛙聲一片。

七八個星天外，兩三點雨山前。舊時茅店社林邊，路轉溪橋忽見。

*此詞與閱讀理解相關的鑑賞教學提問設計如下：

（1）詞題有「夜行」二字，哪些詞句對此有所呼應？

（2）詞中有六個六字句，其斷句方式有怎樣的不同？

（3）這首詞有哪些自然界的意象？

（4）承上，這些自然界的意象訴說了詞人怎樣的審美心理？

（5）最後「舊時茅店社林邊，路轉溪橋忽見」，實際上社林邊的「舊時茅店」，是路轉溪橋之後「忽見」的受詞，詞人這樣寫，有什麼作用？

（6）如果朗讀這首詞，整體的基調應該稍快還是略慢？為什麼？

（7）承上，哪些字應該上揚？哪些詞應該聲音拉長？

（8）詞有詞牌，本來是可以唱的，但因為旋律散佚了，現在我們不知道這首〈西江月〉應該怎麼唱，那麼我們除了朗讀，還可以怎樣處理這首詞的聲情表現？

*筆者所提供的參考答案與說明：

（1）「明月」別枝驚鵲，清風「半夜」鳴蟬，七八個「星」天外。題目與內文本應相扣，這也是讀詩文時，應該注意的思維脈絡指標。

（2）上片一、二句和上、下片末句的讀法是「二、二、二」，下片一、二句的讀法是「四、二」。

（3）明月、樹枝、驚鵲、清風、鳴蟬、稻花香、蛙聲、七八個星、兩三點雨、溪橋。

（4）這些詞彙感覺起來，情味優美，表徵了詞人隱逸的心情不錯，訴說了一種閒適淡然的審美思維。

（5）一方面是為了押韻，一方面倒裝句法使詞句顯得靈動活潑。

（6）應該略快，因為是輕鬆的情緒，而非沉重的感覺。

（7）「驚鵲、清風、豐年、蛙聲、星、天外、山前、忽見」這些
　　　詞應該上揚，因為空間高或情緒好的緣故；「鳴蟬、稻花香
　　　裡、一片、舊時、溪橋」可以拉長，以表現出詞彙的狀態
　　　與情感。

（8）建議吟誦，或套調歌唱，好引起學生興趣，或是讓有音樂
　　　才華的學生譜曲，再教大家習唱，可增強記憶，並體會詞
　　　情。

（二）「套調」的教學示例

　　詩歌「意象系統」之構成，與「聯想」和「想像」關係重大。
聯想，是從一事物想到另一事物的思維過程。在「套調」過程中，
教學者主要是從詩歌的內容聯想個人的生活體驗，或從詩歌的風格
聯想曾經聽過或唱過的腔調，從而選取之以表達詩歌的情感，使學
習者透過聲音更容易記憶。

　　想像，是對過去經驗和已有的記憶表象加工改造，以構成新意
象或新觀念的心理過程。吟誦活動中的想像思維，是將文句想像成
圖畫，再將圖畫的色彩明暗或線條粗細，以聲音的高低、大小或重
輕展現出來。這樣的想像過程，有助於教師選定妥適的「套調」聲
腔。

　　了解了〈楓橋夜泊〉和〈西江月・夜行黃沙道中〉的意象與情
韻之後，由於二者都是七言、六言句式，前者憂沉，後者輕悅，因
而前者可以套用以下〈黃鶴樓〉的「黃梅調」簡譜，唱慢一些；後
者則套用，「江西調」的簡譜，節奏稍微快些。

（三）注意事項

　　「類比推理」的運用，在詩文吟誦的活動中運用得相當普遍，
例如詩文中一般出現了景象悠揚的語詞時，吟誦的聲量便會放輕。

運用類比推理，「夜半鐘聲」的「鐘聲」、「清風半夜」的「清風」，即使是套調，也可以放輕音量。又例如對於詩歌詩眼所在的關鍵字詞，一般都會在聲情上做特殊處理，運用類比推理，「對愁眠」和「說豐年」，應做聲情的特殊處理，以突出其重要性。以套調來說，或是放慢速度，或是放大音量，都是可行的辦法。

「反饋原理」，學習其實就是學習者吸收、輸出訊息，通過反饋和評鑑，知道正確與否的整個過程。詩歌套調的效果如何，可以通過自我檢測（例如先行錄音，再倒帶來判斷聲情的滿意與否，發現問題所在），一旦發現問題便即時修正。因此建議教師可以把錄音當作一次作業，要求學生套用一個自己喜歡的調子，來處理詩歌課文。如果學生選擇的腔調與作品情韻相距太遠，表示理解不正確，教師宜適時糾正。通過學生自己動手做，必然印象更深刻！

◎附件一：「宜蘭酒令調」和「福建流水調」的簡譜

鹿柴

F調 宜蘭酒令

| 1̲1̲ 1̲5̲ | 5 － | 6̲5̲ 5̲3̲ | 2 － |
空山 不見 人， 但聞 人語 響。

| 5̲2̲3̲ 5̲0̲ | 2̲3̲ 2̲1̲ | 6̲1̲ 2̲1̲6̲ | 5 － ‖
返景 入深 林， 復照 青苔 上。

鳥鳴澗

E調 2/4 王維 福建流水調

| 3 5·5̲ | 3·3̲ 2·1̲ | 3 1·2̲ | 3·1̲ |
人閒 桂花 落， 夜靜 春山 空，

| 1̲6̲ 6·1̲ | 3·2̲1̲6̲ 6̲ | 2 1 | 6 | 5 － ‖
月出 驚山 鳥， 時鳴 春澗 中。

◎附件二：「黃梅調」和「江西調」的簡譜

◎附件三：龍祥輝老師「江西調」和「黃梅調」套調疊唱的筆搞

◎附件四：江楓橋照片（筆者自攝）

第九講
「平長仄短」的思辨

　　二〇一五年七月十日到十六日，在北京首都師範大學參與第三屆中華吟誦週，聽到某位老前輩高聲吶喊，說此次有不少人吟誦時沒有做到「平長仄短」，說話的態勢十分憤慨！這使筆者想起，臺灣也有一些古詩吟誦的專家學者，堅持主張吟誦腔調時，遇到文字是「平」聲字的時候，聲音必須拉長；遇到「仄」聲字的時候，聲音應該縮短。這中間有許多值得思辨的問題。

　　然而這樣的主張實際大有問題！

　　首先，「平長仄短」是聲韻學的概念，不是「吟誦學」的觀點。吟誦學中存在著所謂「音律形式」和「意義形式」，所謂「音律形式」，就是詞牌、曲牌的格律規範，因為是「倚聲填詞」，例如馬致遠〈天淨沙·秋思〉「斷腸人在天涯」，照曲牌格律應讀成「2—2—2」句式，就變成「斷腸、人在、天涯」；如果按照「意義形式」，則容易斷成「3—3」，變成「斷腸人、在天涯」。倚聲填詞的詞牌或曲牌，都不可能在吟誦或歌唱時「平長仄短」，因為有音樂上的「務頭」（聲腔緊要處），也有字義上的「務頭」（關鍵字詞所在），而此二者通常是相協的，如此方可相得益彰。例如《牡丹亭·繞地遊》之「裊情思吹來，閒庭院」的「院」字，或是「搖漾春如線」的「漾」字、「線」字。

　　所謂「意義形式」，每一詩句中總有關鍵字詞，這些關鍵字詞並不一定都是平聲字，吟誦時遇到關鍵詞不加以特殊處哩，反而短捷放過，這是十分奇怪的，因為關鍵字詞是「句眼」，更可能是

「詩眼」，舉例來說，王維〈山居秋暝〉「空山新雨後」的「新雨後」點出時間與場景，也暗示詩人的心境，因此這三個字應該加以重點處哩，無論是音聲延長、抬高，或是放慢、加重，或是切頓、放大，都可以考慮。又如杜甫「即從巴峽穿巫峽」，如果「巴峽、巫峽」二詞長音都落在平聲字的「巴、巫」字，那無論是「吟」或「歌」都很奇怪。再如「勸君更進一杯酒」的「一杯酒」三字，是一杯而不是三杯，是酒而不是茶，因此「一」和「酒」字吟誦時肯定不能匆匆帶過。這樣的例子不勝枚舉！

其次，詩文吟誦追求「文情」與「聲情」諧和統一，吟誦方能具有吸引聽者的美感。「平長仄短」的規範，既是制式的，也不符合吟誦「內容與形式諧和統一」的美感要求，從吟誦學的角度來說，並不合理。設使吟誦時咬住了「平長仄短」的操作方式，那麼，詩歌的個性何在？詩人的個性何在？詩與詩之間，只要都是「平平仄仄仄平平」，吟誦必然長得一樣，但明明詩意大異其趣，例如「秦時明月漢時關」和「天光雲影共徘徊」，何以二者的吟誦方式雷同呢？這無論如何都是不合哩，也說不通的。

第三，「平長仄短」與「依字行腔」根本是兩個相互衝突的概念！主張「依字行腔」者，可能沒有想到：如果遇到平聲字，聲音即拉長；遇到仄聲字，聲音即縮短；則如何能夠「依據字調行轉吟誦聲腔」？大陸某位頗有名氣的竇姓教師在教導吟誦時，說「平聲字一般讀得低一點、長一點，仄聲字一般讀得高一點、短一點」（見網址：http://www.430xx.com/ReadNews.asp?NewsID=7227），這完全是不知道陰平聲與陽平聲的音值與聲調情感特徵而誤解所致！陰平聲的音值為55調，陽平聲的音值為35調，前者情感特徵是輕鬆愉悅，後者情感特徵是雄渾宏遠，怎麼可能「低」呢？而仄聲中的上聲調值是214調，去聲調值是51調，上聲字我們又經常讀成「前半上」調值是211調，則聲音明明是由上往下走的，情感特徵

上聲字纏綿悱惻，去聲字是情緒強烈，兩者如何一樣？如何「讀得高一點」？

　　說到這兒，筆者不得不提到首都師範大學的朋友徐建順教授的主張：「四聲對五音」，陰平—1、陽平—2、入—3、上—5、去—6，依據上述，這是有問題的，因為聲調的情感特徵不正確！況且，制式的規範（即使只是大略，卻容易被奉為圭臬）又要落入「聲情雷同」之病，如何能形塑不同詩歌作品的吟誦美感呢？

　　究其真，吟誦詩作時的平聲仄聲處理是可以不一樣的，為什麼可以不一樣？因為聲情之所需！吟誦的技巧或聲音處理，都是為展現聲情而來，而聲情須與文情相扣，為文情服務，怎樣的詩歌意涵應該用怎樣的平仄處理，音要拉長、抬高、降低或縮短，都視詩意閱讀理解之後的聲情需要而定，以彰顯詩歌情韻、引起聽者共鳴為第一要務！

　　此外，筆者在《國文天地》二○一五年三月號中，述及「團體朗誦」的技巧與設計，暑假裡，修習筆者「詩歌教學研討」課程的學生林奕樺（也是國文科教師），將國中教材〈慈烏夜啼〉做了如下的朗誦設計（筆者略為修改），雖然簡單，卻可以提供從無經驗的老師參考：

技巧	詩歌內容	組別	備註
獨誦	慈烏夜啼　白居易	獨誦1	開頭，要唸慢一些
合誦	慈烏失其母，啞啞吐哀音。	第一組	慢、哀傷
合誦	晝夜不飛去，經年守故林。	第二組	平穩
合誦	夜夜夜半啼	第三組	注意斷句「夜夜　　夜半啼」
疊誦	夜半啼	第一組	第三組念到「啼」第一組就開口

技巧	詩歌內容	組別	備註
疊誦	夜半啼	第二組	第一組念到「啼」第二組就開口
合誦	聞者為沾襟	第三組	聲音大小莫要超過前句
合誦	聲中如告訴，未盡反哺心。	全	悲傷口吻
獨誦	百鳥豈無母，爾獨哀怨深？	獨2	獨誦、大聲
獨誦	應是母慈重，使爾悲不任。	獨3	情緒稍緩
合誦	昔有吳起者，母歿喪不臨。	男全	帶有憤慨情緒
合誦	嗟哉斯徒輩，其心不如禽。	女全	口吻強烈、批判
合誦	慈烏復慈烏，鳥中之曾參。	全	讚許口吻

同時，在筆者的建議與修改下，有了如下的說明：

白居易〈慈烏夜啼〉一詩，雖然作者寫的是慈烏，其實字字句句都可以看到作者自身的影子投射其中。

作者寫作的背景是母親過世，詩作第一句正好是「慈烏失其母」，「啞啞吐哀音」就如同作者藉由慈烏之哀鳴表達自己悲傷的情緒。「晝夜不飛去，經年守故林」，作者當時因守制退居渭南家鄉，回到故鄉看著一景一物，彷彿看到母親音容再現，思念及此，不禁泫然欲泣。守喪期間，忍不住想著自己長年在外求取功名，少了許多承歡膝下的時機，而今，在母親走後，掉再多的眼淚也彌補不了「未盡反哺心」的傷嘆。

想到母親的慈愛，在母親過世之後的依依不捨，一再勾起作者的悲傷情懷。但是，一直這麼悲傷真的好嗎？作者也會自省，於是提出疑問，「難道其他鳥（人）沒有母親嗎？為什麼母親過世要這麼傷心呢？」應該是母親的恩德高如山，而孩子體認到親恩浩蕩，所以母親辭世了才特別難受。「吳起」在詩中雖然是個反襯的例子，我們卻不妨換個角度思考，或許這也是作者自責之辭，詩人自

認不孝，為母親盡心的不多，尚未「報得三春暉」，又不能不接受母親已經仙世的事實，心中產生了無盡的懊悔。詩的最後，想想曾參，能在父母健在之時盡孝，那是所有為人子女的表率啊！而這，正是作者心中完美的孝子典型呢！

第十講
詩文吟誦學習論

詩歌聲情在學習上，對學生具有重大的意義，可從以下四點來談：

一　視覺與聽覺共同運用，有助於學習與記憶

我們如果觀察一般學生背書的情形，可以發現他們多半是默背、不出聲音的，等考試過後，很快就忘掉所背的文章。為什麼會這樣？因為默背課文只運用了視覺的學習效能，而單一地依賴一種感官的學習，其成果必然大打折扣。現代的學習策略，講求的是多元化的綜合學習方式，也就是運用多種感官的學習效能，以增進學習的速度，增長記憶的時間，增強記憶的正確性，此之謂「高效率的學習」。早在南宋，朱熹即說過讀書有三到，《朱子語類》第十卷寫著：

> 余嘗謂讀書有三到：心到、眼到、口到。心不在此，則眼看不仔細，心眼既不專一，卻只漫浪誦讀，絕不能記，記亦不能久也。

「心眼專一」加上「口到」，口到有聲，聽覺就可發揮作用，這樣就能記得長久，因為：眼看作品，口中或讀或誦或吟，作品文字所顯示的意義和作品語言所具有的聲音分別作用於我們的眼睛和

耳朵，我們的情感會被聲音所激起，同時我們的思維、理解和想像，開始活躍起來，依據視覺、聽覺和聯合感覺所提供的意象，憑藉平時累積的各種知識和體驗，喚起了強烈而深刻的記憶，對學習絕對有極佳、極大的幫助。

二　幫助學習者確實掌握文章的情韻與詩的音樂性

以教師的立場來說，文章的情韻如果只在字義修辭謀篇上分析、解說，而不透過聲情的示範教導，充其量，只是二分之一的文情教學，不能稱得上全面的語文教學。這就難怪我們的學生絕大部分不知道該怎樣朗誦文章，不知道該如何吟誦詩歌。而極珍貴的誦讀藝術與傳統，就這麼漸漸失傳，越來越沒有後繼者了。全面的語文教學，兼顧「文情」與「聲情」，教師若能透過聲情的示範教導，必可幫助學習者確實掌握文的情韻與詩的可歌性。美學大師朱光潛於《談美書簡》中說：

> 過去我國學習詩文的人大半都從精選精讀一些模範作品入手，用的是「集中全力打殲滅戰」的辦法，把數量不多的好詩文熟讀成誦，反覆吟詠，仔細揣摩，不但要懂透每字每句的確切意義，還要推敲出全篇的氣勢脈絡和聲音節奏，使它沉浸到自己的心胸和筋肉裡，等到自己動筆行文時，於無意中支配著自己的思路和氣勢。這就要高聲朗誦，只瀏覽默讀不行。這是學文言文的長久傳統，過去是行之有效的。

雖然談的是自學者的學習，卻提醒我們：教師對學生的教導，若能使他們熟讀成誦，反覆吟詠，一定也可以讓他們推敲出全篇的氣勢脈絡和聲音節奏，使它沉浸到自己的心胸和筋肉裡。則文章的情韻

自然胸有成竹，詩的音樂性也了然於心，對於「詩」與「文」的區別，除了形式方面的理解，音樂性的差異也確實能夠明白。

三　陶冶性靈，變化氣質

　　動人的聲情，具有「陶冶性靈，變化氣質」的美育功能。豈不聞：「腹有詩書氣自華？」這話雖然說的是多讀詩書，但怎麼讀進心裡去而能反映在外表的氣質上，還是跟詩文聲情的學習與表現有關。筆者認為晚清況周頤《蕙風詞話》卷一的一段話說得好：

> 讀詞之法，取前人名句意境絕佳者，將此意境締構於吾想望中。然後澄思渺慮，以吾身入乎其中而涵泳玩索之。吾性靈與相浹而俱化，乃真實為吾有而外物不能奪。

性靈能夠和前人名句意境絕佳者相浹而俱化，終於此意境真實成為自己所有而外物不能奪，天下最好的財富莫過於此！俗話說：給孩子一條魚不如教他釣魚，筆者認為教孩子釣魚不如培養他有智慧的頭腦、有性靈的情懷，讓他自己判斷該做什麼、該怎麼做，且做的時候怎樣擁有人的尊嚴與格調。而要性靈能夠和前人名句意境絕佳者相浹而俱化，吟詠諷誦是很重要的工夫，甚至可以說是陶冶性靈的不二法門。因為純粹的「看」容易忘，以聲情表現幫助學習則不容易忘，不容易忘則可產生持久的效果，一旦身體力行，化於內心的性靈便自然而然地指導其行為，外顯的氣質就不一樣了。葉聖陶就肯定吟誦會讓孩子達到一種境界，終身受用不盡。他在與朱自清合著的《精讀指導舉隅》的前言中說：

> 吟誦的時候，對於研究所得的不僅理智地了解，而且親切地

體會，不知不覺之間，內容與理法化而為讀者自己的東西
了，這是最可貴的一種境界。學習語文學科，必須達到這種
境界，才會終身受用不盡。

因此，筆者「教導千遍也不厭倦」地倡導詩文聲情教學，且在教導
學生時讀誦吟唱親身實踐，並非無因，良有以也。

四　使學習活動活潑生動，學生不容易分心

國文課，老師講得辛苦，學生聽得意興闌珊。自己讀還不會
嗎？反正課文後面都有注釋，又有賞析，國文還不就是背，背，
背。無論程度好壞，有這種想法的學生還真不少。筆者始終以為：
學生上課的興趣濃厚與否，教師要負一半以上的責任。二十多年
前，校園出現過「如果教室像電影院」的話題，如今已然證實教室
有時候是可以像電影院。那麼，如果國文課像唱卡拉 OK 或如果國
文課像演一齣戲呢？這並非不可能的事情，只要教師在進行詩文教
學時，稍微費心做一些安排，例如教唐詩宋詞，讓學生或吟或唱，
可以獨唱，也可以合唱、輪唱、疊唱；教現代詩，讓學生詩歌朗
誦；教散文，讓學生角色扮演，演一齣小小戲。同一所學校裡的國
文科教師，以教同年級者為一組，分工合作，發揮集體戰力，設計
詩文聲情的教學活動，將一學期甚至一學年的上課時數與課數做統
整性的安排，考慮在段考之後、學生的功課壓力較輕之際，教導學
生或朗讀或朗誦或吟唱，再不然，每節課抽出十到十五分鐘玩一
玩，相信學生就算想不專心也難，這就是「在做中學」的理念實
踐。不是孩子容易分心，是課程不夠活潑，鮮少引起他們的學習興
趣；然而國文課不是無趣的課，無趣的，是教師不肯動腦筋的心
情。

第十一講
詩文吟誦策略論

　　什麼樣的詩歌作品該用什麼樣的聲情表現方式、藝術技巧？所謂「策略」，即是就上述問題思索出恰切的答案，提出適當的作法。無疑的，考慮的範圍還必須包括吟誦者的條件、活動的性質、聽眾的背景、場地的大小、人數的多寡、時間的長短等，以下分而述之。

一　什麼樣的詩歌作品

　　任何一首詩歌作品總有其風格屬性，或雄豪慷慨，或悠遠閑適，或奇誕瑰麗，或平易親切等等。不同的風格屬性即有相異的聲情藝術表現方式，直言之，聲情藝術表現方式是為詩歌作品的風格屬性而服務的，換句話說，風格屬性是由詩歌內容所決定，而聲情藝術則是表現詩歌風格屬性的一種形式。內容與形式必須構成美學上的統一，如何構成統一？與策略有關。

　　大抵而言，雄豪慷慨的作品在音量上宜求壯闊、音質上宜求雄渾，所以朗誦者以男生占多數是較理想的選擇。悠遠閑適的作品在音量上宜求清晰而輕盈、音質上宜求清亮，所以朗誦者以女生居多數較為理想。奇誕瑰麗的作品在音量上宜求能大能小、音質上宜求靈活變化，所以朗誦者無論男女以音域寬闊者為佳。平易親切的作品在音量上宜求適中、音質上宜求如話家常，所以朗誦者以能夠自然展現聲音、不做作的人為首選。

此外，詩歌作品是整齊句式的詩？是雜言體詩？是詞是曲是現代詩？作品類別不同所側重的表現方式也有區分，無法混而不論，古典詩以吟詠為佳，詞曲能唱最好，現代詩以朗誦為主，大抵如此。

二　吟誦者的條件

吟誦者的條件要考慮的包括：男女、年齡、程度、音色、個性等。

男生或女生的聲音天賦不同，一般而言，男聲雄渾豪邁、女聲婉約動聽，男聲勁道大、女聲較輕柔。選擇詩歌作品時如不考慮及此，將會事倍功半。

國中生的心智年齡與高中生不同，尤其國一學生離小學未遠，稚氣可能還在，活潑可愛的作品及表現方式可能是比較適合、較好發揮的；高中生較為成熟，表現方式如偏可愛可能稍顯幼稚。

吟誦者對於詩歌作品的理解及詮釋能力與其語文程度有關，選擇適合吟誦者的程度之作品較容易獲取佳績。

吟誦者本身的音色條件如偏低沉者不宜選擇太過慷慨須高聲昂揚的作品，偏清亮者宜挑選風格清新氣氛愉悅的作品。

吟誦者的個性如果活潑，宜就其個性揮灑而選擇風格活潑的詩作；吟誦者如果個性內向，選擇風格活潑的詩作則適得其反，揮灑將不自然。

三　活動的性質

活動的性質不同，採取的吟誦策略也有別。是課堂活動？是詩歌朗誦比賽？是晚會表演？還是師友雅宴的餘興節目？

如果是課堂的教學活動，教師宜採取縝密的事前作業，讓學生

能夠較無負擔地依據教師的引導而學習朗誦技巧；如果是課堂的評量活動、成果發表，吟誦者宜採取較有創意的方式以出奇制勝，能帶來輕鬆愉快的氣氛相當重要。

　　如果是詩歌朗誦比賽，吟誦技巧的講究、詩稿的慎重選擇、人員的訓練、其他條件如肢體語言、配樂、道具、舞臺效果的安排、時間的規定等，都須嚴格要求才可能取得較好成績。

　　如果是晚會表演，通常是將團體得獎的表演再「秀」一次，或者是個人講究「秀」出自己的風格，雖沒有比賽那麼緊張，但示範表演的味道極濃厚，因此「正式」的感覺並不亞於比賽。

　　如果是師友雅宴的餘興節目，則輕鬆多了，就算出錯製造一點笑料也不打緊，當然若能夠表現出吟誦實力受到欣賞，也是快意之事。所以策略上不宜挑選太冷僻的詩作以方便雅俗共賞。

四　聽眾的背景

　　吟誦的表現方式不但要看場合，也要看聽眾的背景以決定之。這是從觀眾心理學的角度來加以衡量的。

　　如果聽眾是一般大眾，要引起他們的共鳴則必須「吾從眾」，意思就是選擇他們能懂易懂的作品及方式，而不要太過急切地表現難度較高的複雜方式，除非已經經過實驗確認複雜的方式大眾能夠迅速感應很快接受。

　　如果聽眾是專家，則吟誦的表現方式之處理宜縝密思考、妥當安排，包括讀誦吟唱如何穿插，詩歌小節如何過度，配樂出來、隱退的時間點，走位的布置，肢體語言的設計等等，唯有如此才能夠「落專家法眼」。

　　如果聽眾是小孩子，那麼吟誦方式以「帶動唱」最能吸引他們的注意力，喜歡律動是孩子的天性，多些肢體語言尤其於是可愛的

肢體語言，一定可以讓他們歡笑且全神貫注。

如果聽眾是青少年，他們通常不喜歡老調，而喜歡有創意或流行感的旋律，較活潑靈動的方式才有可能抓住他們的視線，但不能耍得太過，以免誤導他們，以為吟誦可以搞笑。

如果聽眾是大學生，吟誦方式可以剛柔並濟、新舊並陳，既有傳統，又有創意。他們常自以為神氣又有好奇心求知慾，所以能夠讓他們覺得熟悉又有點新奇是最好的吟誦處理方式。

五 場地的大小

場地大，如果沒有麥克風，吟誦者宜多使丹田氣，將音量放大；場地小，則聲音不宜過宏以免震耳，影響美聽。而且因為人的正常接受說話速度約在一分鐘一百八十到兩百四十個字，如果場地大則聲速宜稍微放慢，場地小則以正常速度即可。

而無論場地大小，假如有舞臺，以方形場地為例，如下圖所示，斜線部分前面如為觀眾席，則斜線區是聲音最能清楚傳達到觀眾席的攏音區，我們聽管弦樂團的演奏或看戲曲表演，主要演奏者或演唱人大抵都在此斜線範圍內，原因除了地位突出可以讓觀眾看得較清楚之外，聲音能夠傳遞得更為理想才是主因。因此在詩歌吟誦的活動中，無論隊形如何設計、人員如何穿梭流動，主要朗誦者的位置宜盡量安排在斜線範圍之內，以方便將聲音清楚地傳達予聽眾。

觀 眾

六　人數的多寡

　　人數多寡與團體吟誦有關，吟誦人數的多寡會嚴重影響團隊的表現。筆者認為一般而言，團體吟誦的人數在十六到三十六人左右是較為理想的，當然這是就一般的學生狀況來說，若是高手（1人的實力可當2人甚至3人用者）則另當別論。為什麼是「十六到三十六」？一方面是安排隊形及人員走位穿梭的考量，一方面是就聲音的整齊度、諧和度的發揮效用來說的。我們知道，人越多，要求聲音整齊的挑戰性就越大；人越多，舞臺走位的難度就越高，「十六到三十六」的人數是比較容易取得聲音的整齊性與和諧度的，舞臺隊形變化人員走位也相對流暢許多。

　　如果是校內班級比賽，原則上宜讓每一個學生都參與詩歌吟誦的活動，但有的學生並不適合上臺，例如發音問題、肢體語言問題或其他問題，但仍應讓其參與，參與的方式可以是幫忙做道具、管理秩序、找音樂橋段等等。詩歌吟誦是每一個人都可以參與的學習、健康、快樂的活動，沒有任何一個學生應該被推拒在門外。

七　時間的長短

　　若是比賽，一般都有時間限制與規定。早期高中組大約是六到八分鐘，國中組則五到七分鐘，這一兩年則改為高中、國中都規定五到七分鐘或四到六分鐘。

　　無論比賽時間如何規定，所選擇的詩歌作品其長度以不添加任何技巧、正常速度讀完一遍，時間在比規定的最長時間減掉兩分鐘者為宜。這是因為再添加各種團體運作的技巧（例如團朗技巧、音樂橋段、舞臺走位等）之後，時間勢必拉長，如果不預留時間則將嚐到因時間超過而被扣分的惡果。即使是個人的比賽也是一樣需要

走位、複誦、添加語詞或歌唱等,單純讀一次詩歌的時間長度也不
能太挨近比賽規定的最長時間,否則就會自討苦吃。當然,即使已
如此考慮了,萬一學生上臺因緊張而將聲音速度放慢了,還是有可
能會超過,所以練習時的時間測量極其重要。

第十二講
詩文吟誦「讀」的方法論

關於詩文的誦讀，古人對於音韻的抑揚頓挫、輕重緩急，早就有了看法，《宋書・謝靈運傳》：

> 夫五色相宣，八音協暢，由乎玄黃律呂，各適物宜。欲使宮羽相變，低昂互節，若前有浮聲，則後須切響。一簡之內，音韻盡殊；兩句之中，輕重悉異。妙達此旨，始可言文。

「欲使宮羽相變，低昂互節，若前有浮聲，則後須切響。」說明了文句像音樂一樣，須注意抑揚、高低的協調，「一簡之內，音韻盡殊；兩句之中，輕重悉異。」點出了一篇文章的情調因情緒流轉而會有所變化，前後的句子則應有輕、重的不同。〈謝靈運傳〉的這一段話，給予我們在處理誦讀詩文的聲情時，很好的啟示。在古代，對於誦讀的功夫十分重視，又能提出許多具體意見者，莫過於清朝桐城派的古文大家。劉大櫆就說：

> 學者求神氣而得之音節，求音節而得之字句，思過半矣。其要只在讀古人文字時，設以此身代古人說話，一吞一吐，皆由彼不由我。爛熟後，我之神氣即古人之神氣，古人之音節都在我喉吻間。合我喉吻者，便是與古人神氣音節相似處，自然鏗鏘發金石。

姚鼐在《古文辭類纂・序》裡，點出「神理氣味、格律聲色」

八字，認為是古文的菁華所在，必須靠誦讀才能體悟其中的奧秘。然而「神理氣味、格律聲色」畢竟抽象的語詞不是那麼容易明白，根據南京師大學者陳少松在《古詩詞文吟誦》一書中說，大陸近代著名教育大師唐文治先生（1865-1954）曾由桐城鉅子吳汝綸處學得吟誦古文的方法，提出了「熟讀精審、循序漸進、虛心涵詠、切己體察」十六字讀書法。這十六字讀書法，果然與上面所引劉大櫆所說的精神一脈相承。但，「循序漸進」的「序」究竟是怎樣的呢？臺東大學林文寶教授在《朗誦研究》一書裡，就「朗誦材料」與「朗誦者」兩方面分別提出「分析誦材的內容、研究作品的情節、體會文章的風格」和「正音讀：發音正確，明句讀：把標點符號正確地讀出來，包括音節清晰、聲調自然」的方法。筆者以為可以參照以下的具體步驟：

一　審思全文內容與體裁，判斷應該採用何種聲情以顯現文章的情調

論辯類或說理性強的文章例如荀子〈勸學〉、樂毅〈報燕惠王書〉、蘇轍〈六國論〉等，聲情宜堅定渾厚、鏗鏘有力；王羲之〈蘭亭集序〉、陶淵明〈桃花源記〉、歐陽修〈醉翁亭記〉等類的文章，聲情宜柔婉清揚，以顯山水之美與感慨之情；〈種樹郭橐駝傳〉、〈賣柑者言〉等寓言類的文章，聲情宜親切如說故事一般。詩歌作品的處理也一樣。當然，這是就詩文的基調來說的，事實上詩文的情調會隨著內容情意的流動而變異，聲情自然必須跟著調整。試以蘇東坡〈念奴嬌·赤壁懷古〉為例，進一步說明：

　　大江東去，浪淘盡千古風流人物。故壘西邊，人道是三國周
　　郎赤壁。亂石崩雲，驚濤裂岸，捲起千堆雪。江山如畫，一

時多少豪傑。　遙想公瑾當年，小喬初嫁了，雄姿英發。羽
扇綸巾，談笑間強虜灰飛煙滅。故國神遊，多情應笑我，早
生華髮。人生如夢，一樽還酹江月。

　　全詞的基調應是豪邁洒瀟灑，因此聲情偏向奔放。尤其起始二
句，氣勢壯闊。但「故壘西邊」開始轉為歷史陳述，聲情稍稍轉
低，「三國周郎」則揚高，「赤壁」二字又降，以蓄「亂石崩雲，驚
濤裂岸」之勢，此二句聲情宜激昂奔放、力道鏗鏘，「卷起千堆
雪」則聲情揚高且大聲。至此宜稍停頓無聲，再接「江山如畫」聲
情轉而悠揚悅耳，「一時多少豪傑」則感慨聲緩。為了區隔上下
闋，「遙想公瑾當年」一句之前要停頓略久，而此句需有「想」
意，故聲情不宜大聲用力、速度略放慢。「小喬初嫁了」聲情是既
羞又喜，「雄姿英發」則轉昂揚渾厚。「羽扇綸巾」聲情宜輕鬆瀟
灑，「談笑間強虜灰飛煙滅」先是輕鬆再放大音量後變為輕揚。聲
音在此又暫停以轉換情緒。「多情應笑我」聲情宜溫柔，「早生華
髮」則又感慨，聲音速度變慢。「故國神遊」思緒拉遠，聲音放輕
緩；「人生如夢」感慨更深，速度更慢；「一樽還酹江月」又恢復瀟
灑昂揚，聲音速度反而比前一句略快捷。

二　掌握好「節奏」的概念

　　劉大櫆在《論文偶記》中明白指出：「文章最要節奏，譬之管
弦繁奏中，必有希聲窈眇處。」什麼叫「節奏」？就是聲音的快、
慢、漸快、漸慢、停、頓等的綜合協調。據筆者長年的觀察，許多
具有朗讀經驗者，聲音的抑揚頓挫或大小輕重，處理得還不錯，但
節奏則未必理想，常常是一種相同的速度從頭至尾。然而常人說話
豈是如此？高興或緊張時的語速會情不自禁加快，心情舒坦時的語

速無意間會放慢，這是再自然不過了。朗讀詩文既是詮釋作品的情感，遇到戰爭場面因情節緊張而把節奏加快，遇到美景當前的喜樂情形而把節奏稍微放慢，遇到喝酒場面的酣暢情形而讓節奏緊湊，遇到失意場面的惆悵情形而把節奏放慢一點，隨著詩文情感變化而做適度的節奏調整，不僅理應如此，而且聲情的豐富面貌也為詩文增添了更多的美感。

現代詩作品，因為缺少了押韻的條件，詩意的流動特別需要靠吟誦者的節奏處理以見其韻。

三 「字、句間的緊連性」必須講究

古詩文和現代詩或散文的朗讀方式並不完全相同，古詩文的節奏速度整體而言宜略慢，對於古文中的虛字如「夫、者、也、矣」等也特別講究，因為往往是語氣的關鍵所在。就古典詩歌來說，除了韻腳可作為斷句的判準之外，一個七言句是屬於「上三下四」或「上四下三」或「二四一」或「二二三」句式等等，都必須加以思考，以便正確地處理字、句間的緊連性。舉實例來說明，王昌齡〈出塞〉：

> 秦時明月漢時關，萬里長征人未還，但使龍城飛將在，不教胡馬度陰山。

由於韻腳是「關、還、山」，所以一二三句間可斷得較開，但三四句間則宜緊連一些，以示在同一「語長」（曾永義教授說法）之內。再從每個句子各別看來，第一句是「四三」句式，第二句是「四一二」句式，第三句是「二四一」句式，第四句是「二二一二」句式。假如不玩味這些細節，每一首詩的讀法就有可能差不

多，然而每一首詩應有其獨特的生命情調，不可能也不應該相互雷同。以杜牧的〈江南春〉做比較即可知：

> 千里鶯啼綠映紅，水村山郭酒旗風，南朝四百八十寺，多少樓臺煙雨中。

韻腳的情形與〈出塞〉一樣，但各句細節：第一句是「二二一一」句式，第二句是「二二三」句式，第三句是「二五」句式，第四句是「二二三」句式。這種字、句間的緊連性如不推敲，詩歌的情韻未必能夠讀得「到位」。

現代詩的字、句緊連性被看重的程度，比古典詩歌應有過之而無不及，原因在於現代詩人基於形式的破除格律需要，往往一句斷成兩或三行，或是兩句連成一行，讀者假如不察，依其句子長短去讀，則容易聲不成句、句不達意。例如詩人蕭蕭〈氣象報告〉當中的詩行：

> 氣象報告也不一定說中天意
> 可是，除了雲
> 偶爾帶來一點長江上游的消息，
> 我們又知道多少
> 昨天的華南或者今天的西域？

上列第二行與第三行應該是一個句子，第四行與第五行也應該緊連讀下，否則聽者對詩意的理解便會產生問題。而楊牧的〈風鈴〉前三行：

> 雨止，風緊，稀薄的陽光

　　向東南方傾斜，我聽到
　　輕巧的聲音在屋角穿梭

第一行的「雨止，風緊」，可視為兩個句子，讀完後應停頓。而
「稀薄的陽光」應緊連第二行的「向東南方傾斜」，停頓，然後
「我聽到」要緊接著「輕巧的聲音在屋角穿梭」。如不這樣，而只
是照著詩行去念，則詩歌的文字意義將支離破碎。

四　留心語句抑揚頓挫和輕重音的處理

　　句子與句子之間，固然有抑揚頓挫的問題，然而更重要的是一
句之中數個字的抑揚頓挫。例如孟浩然「春眠不覺曉，處處聞啼
鳥，夜來風雨聲，花落知多少？」詩，第一句春字應比眠字要聲
揚，第二句啼字應比聞字聲揚，第三句聲字應比風字高，第四句花
字宜比知字多字都要聲揚。整齊句式的古典詩，朗讀時如果語句的
抑揚頓挫和輕重音不講究、不細膩地表現出來，很容易讓人聽了變
成唸經的感覺，那就無法顯現詩歌美好的聲情，枉費了詩人苦心經
營平仄與音律。

　　現代散文情韻的拿捏，宜更接近生活的真實，因此「讀」的聲
情雖講究優美卻也更重視自然。重視自然，就不能不留心詩句語詞
的抑揚頓挫和聲音輕重，如同常人說話，有拉長音的時候、有加重
音的時候、有抬高音階的時候、有放大音量的時候，也有緩慢低聲
的時候。把這種種日常生活的語氣再稍加美化，再注意種種細節，
就是相當好的表現方式。而這，即是為朗誦現代詩做奠基工作，也
就是說把散文「讀」好了，詩的「朗誦」就容易進入正軌。

第十三講
詩文吟誦「誦」的方法論

　　詩歌的朗誦形式，一般分為「個人朗誦」和「團體朗誦」兩種。「個人朗誦」宜盡量遵照原詩的形式進行，技巧著重在運用恰當的聲情詮釋對詩篇情感的體會，讓個人以聲入情、因聲顯境、凸顯風格。「團體朗誦」的形式則活潑多變，教室裡的教學活動和舞臺的表演設計，二者有別。

一　個人朗誦的技巧

　　一開始不要急著開口，要面帶微笑地等站穩了、大家都靜下來準備聆聽了才出聲。報題宜字字相連，例如〈夜讀曹操〉，應讀成「夜——讀——曹——操——」，而不要讀成「夜、讀、曹、操」。接下來，題目與正文之間宜有大停頓，而詞句的音準、抑揚頓挫都要講究（亦即找出每句的關鍵字詞、每段的關鍵句，推敲抑揚頓挫的安排，以及字詞間的緊連性），句中的關鍵語詞和詩小節中的關鍵句子，才以「誦」的方式將音抬高、拉長，大部分還是以「讀」的技巧為主。詩小節之間的分段處宜顯現出來，此時可以用眼神或肢體動作，在聲音暫停之際使舞臺不至於冷場。朗誦須背稿，空出雙手以表現肢體語言，肢體語言的表現重點在於輔助刻畫文情與聲情，不誇張、不彆扭，自然地做出來。如有需要，可以在舞臺上稍稍走動，但宜以中心位置為準，不要太過偏離。

　　此外，個人朗誦宜以原詩樣貌呈現，重要詞、句可以反覆，但

不宜增添過多詩句以外的詞語或文句。至於詩歌的題材，最好選擇適宜朗誦者的年齡及經驗足以勝任者，譬如高中生或國中生若獨誦洛夫的〈愛的辯證〉、或淡瑩的〈西楚霸王〉，究竟能夠理解多少文情是較令人懷疑的。朗誦詩歌是美好愉悅的事，我們不希望孩子們努力地老氣橫秋，「為解新詩強說懂」。還有，如遇比賽，所選的詩歌作品的「年齡」不應太老，選來選去如果都是詩人十幾、二十年前的作品，彷彿我們的詩人很不長進似的，也對不起詩人。而且，不能和時代脈動扣合的詩歌作品，聲情表現得再好也是不容易引起聽眾共鳴的。

二　團體朗誦的技巧

「團體朗誦」的基本技巧分為：獨誦、合誦、輪誦、複誦、疊誦、滾誦。「團體朗誦」就是將這些基本技巧加以錯綜變化，揉合運用：

（一）獨誦

一個人朗誦，是最基本的技巧，也是最重要的技巧，對於詩句的玩味、讀法的推敲、節奏的掌握、聲情的表現等，要細細斟酌。

（二）合誦

一群人一起朗誦，故也有人稱之為「齊誦」。這一群人可以是三人、五人、十人、二十人或全員。合誦最重要的要求是整齊，不能有人「放炮」。合誦易顯現磅礴的氣勢。

（三）輪誦

一句一句分組（人）輪流朗誦。有兩種情形，分兩種效果。所

謂「有兩種情形」，一是不同句子的輪誦，另一是相同句子的重複（此即「**複誦**」），後者往往是為了突出該句子的重要性；所謂「分兩種效果」，視接句的快或緩而產生不同的趣味，輪誦接得快將塑造緊張、迅捷的效果，接得慢則有舒緩、悠然的味道。因此使用輪誦技巧要看所想塑造的效果或情味是什麼。

（四）疊誦

不同組別輪流朗誦時，聲音有交疊的情形者，謂之疊誦。使用疊誦，會塑造喧嚷、繁複的感覺，聲音若聽不太清楚，在疊誦前或疊誦後，「獨誦」或「合誦」一次，有助於聽眾的了解。

（五）滾誦

又叫「襯誦」，一組聲音較小做襯底，另有一較大的聲音是主要的誦聲。做襯底的聲音可以是讀或誦或吟或唱，相對的主要誦聲也可以是讀或誦或吟或唱。滾誦的聲情效果極為獨特而豐富，往往能夠塑造聲音的立體感。

順帶一提，適合團體朗誦的現代詩，宜符合「內容要明朗、文字要順口、主題能動人、長度要適中」等原則。畢竟朗誦詩是以聲音喚起聽者的共鳴為要務，詩歌內容若不明朗、文字若不順口，即不容易達成此一目的，而聲音的速度極快，接收者若來不及意識或理解到文字內容，效果必然大打折扣。至於動人的主題也是為了引發聽者的興趣，尤其切合社會脈動的作品更易吸引聽眾的注意。所謂「長度要適中」，則是考慮到時間的因素，如果是參加比賽更不能不注意。

朗誦詩曾於反共抗俄高唱的年代裡，有一段振奮人心的風光（雖然現在聽起來極不自然，易起雞皮疙瘩，但那是錯解了朗誦的方式的緣故），無論聽眾喜不喜歡，對人心的激勵有著積極的作

用，卻是無庸置疑的。如今臺灣臺北市、新北市每年都舉辦國高中詩歌朗誦比賽，其他縣市（如新竹縣）也偶有舉行，對學生便產生積極的影響。透過詩歌朗誦活動，學生又多學了一首詩，多一種管道探尋了現代詩歌的花園。以下是一個真實展演的朗誦加上吟誦的詩稿設計：

**師大附中龍祥輝老師設計

1025 展演設計

展演者	設計	詩句
許碧華	報題	渭城曲
龍祥輝	吟唱	渭城朝雨挹輕塵，客舍青青柳色新。勸君更進一杯酒，西出陽關無故人。
臧正一	攤破	渭城朝雨一霎挹輕塵
楊基典		更灑遍客舍青青
楊君儀		千縷柳色新
陳慧君		休煩惱勸君更進一杯酒
許碧華		只恐怕西出陽關
潘麗珠		舊遊如夢眼前無故人
全	齊唱開始	第一種吟唱法：全體齊唱

女	齊唱+疊唱	第一種吟唱法：疊唱 渭城朝雨挹輕塵，客舍青青柳色新。
男	疊唱	渭城朝雨挹輕塵，客舍青青柳色新。
全	齊唱	勸君更進一杯酒，西出陽關無故人。
全	齊哼	第二種吟唱法：齊哼 B 段齊哼「嗯」
潘麗珠	獨白	劍門細雨渭城輕塵也都已不再。然而他日思夜夢的那地，究竟在哪裡呢？ (余光中〈聽聽那冷雨〉)
全	齊唱	第二種吟唱法： A 段齊唱
全	齊唱	第二種吟唱法： B 段齊唱
楊基典	獨白	只是杏花春雨已不再，牧童遙指已不再，劍門細雨渭城輕塵也都已不再。 然而他日思夜夢的那地，究竟在哪裡呢？杏花。春雨。江南。(余光中〈聽 聽那冷雨〉)
臧正一	獨誦	我打江南走過
許碧華	獨誦+疊誦	那等在季節裡的容顏如蓮花的開~落
臧正一	疊誦	開~落
龍祥輝	吟唱(到最後)	我打江南走過，那等在季節裡的容顏如蓮花的開落
臧正一	獨誦	東風不來
女	齊誦	三月的柳絮不飛
臧正一	獨誦+疊誦	你底心如小小的寂寞的城
楊基典	疊誦	小小的寂寞的城
全	齊誦	恰若青石的街道
潘麗珠	獨誦	向晚
楊君儀	獨誦	跫音不響
陳慧君	獨誦	三月的春帷不揭
楊基典	獨誦+疊誦	你底心是小小的窗扉緊掩
臧正一	疊誦	小小的窗扉緊掩
臧正一	獨誦	東風不來
楊基典	獨誦	跫音不響
臧正一	獨誦	三月的
楊基典	緊接輪誦	三月的春帷不揭
臧正一	緊接獨誦	柳絮不飛
男	齊誦	你底心
女	齊誦	我底心是小小的窗扉緊掩
男	緊接齊誦	小小寂寞的城

楊基典	獨誦	我達達的
許碧華	搶拍輪誦	達達的
男	搶拍輪誦	達達的馬蹄
全部	齊誦	是美麗的錯誤
女	齊誦	美麗？
男	齊誦	錯誤！
臧正一	獨誦+襯誦	我不是歸人，是個過客！
女	襯誦	錯誤　錯誤　錯~誤~
男	齊誦(聲漸弱)	不是歸人
女	齊誦(聲再弱)	是個過客
潘麗珠	獨誦(聲更弱)	歸~人~
臧正一	獨誦(聲弱)	過~客

第十四講

詩文吟誦「吟」的方法論

　　古人吟詩究竟是怎麼一個樣貌，今日雖已不可盡窺全貌，但肯定與「引聲漫歌，腔隨字轉」有關。我們所聽到的今人的吟詠，即使是同一作品，由不同的人去吟，旋律、聲腔即不相同，且各具韻味、別有意趣。筆者的師長邱燮友教授、陳新雄教授、賴橋本教授、王更生教授等在教導我們吟詩時，並不說明何以如此教導、如此吟誦，就是口傳心授讓我們依照所教聲腔學習，雖然如此，但他們對作品的詮釋功力之雄渾卻讓筆者印象深刻，至今記憶猶新！

一　「吟」詩的思考

　　關於詩歌的「吟」，長久以來筆者思索著兩個重要問題：1. 為什麼師長們所吟誦的聲腔不同？2. 有沒有一種方法，無論運用何種母語都可以表現的吟誦方式？這兩個問題的答案，近年來是越來越清楚了。第一個問題跟師長的籍貫、師承、對作品的理解有關。第二個問題筆者經過多年研究及實踐，所發展出來的詩歌吟詠之方法，可以運用在每一種母語方言上，其方法具體步驟為「細讀、淺誦、腔隨字轉、處理泛聲、調整音階、確定節奏」，前三者為基本功夫，後三者是增加美聽的工夫。進一步的意義如下：

（一）細讀

　　仔細閱讀詩歌作品，確實理解其意涵，推敲每個字與字之間、句子與句子之間的距離，以及每個字的聲音之長短、高低、輕重、

強弱。

（二）淺誦

試一試將每個字的字音拉長看看，聲音不要太高地朗誦一下。這個步驟主要在幫助吟誦者能夠順利過渡到下一個腔隨字轉的步驟，初學吟誦者不宜輕易忽略「淺誦」的功夫，但熟悉吟誦方式的人，則可以跳過。

（三）腔隨字轉（字調轉樂調，歌字）

將詩歌作品中的每一個字，用唱的方式「讀」出來，而不是像說話一樣唸出來。例如「李登輝」三個字用「2-5-5-」的音唱出來就是。又例如閩南語歌曲〈車站〉「火車已經到車站」或〈流浪到淡水〉「有緣，無緣，大家來作伙」，其歌唱之處理方式，實際就是依照字調轉成音樂調子，將文字歌唱出來的。

（四）處理泛聲

在詩句中語意可以停頓的地方，尤其是韻腳的所在，或者是個人別有體會的重要字詞處，加上修飾性的聲腔，這修飾性的聲腔可長可短、可高可低、可加可不加。（但如果整首詩都沒加任何修飾性的聲腔，全詩將單調呆板、韻味缺如。）例如馬致遠〈天淨沙・秋思〉曲，第二句「小橋流水人家」的「水」字的尾腔，加上裝飾性的泛聲，就能塑造水波流動的效果，並增加美聽。

（五）調整音階

句子與句子、字詞與字詞之間，可以讓聲音升上去或降下來，就像李清照〈武陵春〉這闋詞的第一句「風住塵香花已盡」，「花」字的行腔往上揚的情形，就是突出「花」這個關鍵字。調整音階的

依據，來自於詩歌詞句中的空間訊息與情緒訊息，例如「床前明月光，疑是地上霜」，第二句應該比第一句低；又如「山映斜陽天接水」，「水」字的音階應該比「山」或「斜陽」低，這是依據空間訊息而調整；「甚矣吾衰矣」的「甚」字音階較高，以及「風住塵香花已盡」的「花」字就是依據情緒訊息而來。依此類推。

（六）確定節奏

節奏往往是影響聲情表現適宜與否的重要關鍵。一首詩歌作品，它的情韻究竟屬於激昂慷慨，還是婉轉低迴，詩句間的快慢變化應該如何，都要靠細膩的節奏調整、顯示出來。就像王維詩〈山居秋暝〉之「王孫自可留」句，速度需逐漸放慢，一方面是慢慢接近尾聲，一方面也正是因為詞句意義上的關係所致。

二　「吟」詩的注意要項

除了上述方法六個步驟，吟詠還需特別講究幾個要領：

（一）正確的發聲方式

吟詠古典詩歌，不宜運用西洋的美聲唱法，把嘴形張得好大。一則聲音的味道不對，二則觀瞻不佳。西洋的美聲唱法，通常使用小嗓（也叫假音），走的共鳴部位是腦門上方，用橫隔膜呼吸法，口腔的內部形成空心球狀似的「圓體口腔」狀態；傳統吟詠方式，通常使用大嗓（也叫真嗓），走的共鳴部位是鼻子前端，用腹式丹田呼吸法，口腔的內部形成較為壓平的「扁形口腔」狀態，嘴形有如微笑一般。

(二)「橄欖腔」的揣摩

橄欖的形狀是兩頭尖而中間飽滿。所謂「橄欖腔」，就是吟詩時拉音行腔宜形成「出聲稍細，隨後逐漸聲音飽滿，收音又漸漸轉細」的類似橄欖形狀。尤其是引聲拖長音時，運用橄欖腔足以使吟詩的韻味增濃。

(三)聲調不能「倒字」

「倒字」的意思就是字的音調錯了，以至於文字意義被誤解。例如「煙波」變「眼波」，「花已盡」變「華衣錦」，「江空月明」變「將恐約命」等等。在傳統戲曲的演唱中，十分忌諱倒字，而在古典詩歌的吟詠當中，為了讓所有聽者都能明白吟詠的詩作內容，不至於誤解詩意，絕不能夠倒字。

(四)可融入「誦讀」或「清唱」

吟詩為求聲情變化、活潑，增添可聽性，融入「誦讀」或「清唱」是可以被接受的。試想：一首〈長恨歌〉或〈琵琶行〉，篇幅這麼長，單純的吟詠不但累壞吟誦者，聲腔效果也較呆板，如果加上誦讀或清唱，對聽者將產生不一樣的刺激，也讓吟誦者的負擔減輕些。即使不是長篇歌行，譬如一首七言絕句或五言律詩，加入誦讀或清唱，對聽覺美感的增加也是有幫助的。

(五)關於「伴奏」

「唱」有伴奏，沒有疑問，「吟」要伴奏？其情況和「唱」立基點不同。吟詩本質上是以人聲詮釋詩情意韻的表現，沒有定譜，器樂的添加只能是襯托的性質，不能喧賓奪主，即便要加伴奏，通常也只在前奏、過門間奏或尾聲去加，以免篡奪了聽眾對吟誦聲音

的注意力。如果一定要在吟詠的過程中加入伴奏，器樂的聲響必須相對小聲，不可干擾吟誦的聲音。

　　吟誦或歌吟的動人極致在於「因聲顯境」或「以聲造境」，吟誦者以聲音詮釋詩歌或文章的意義，並將文意境界傳現出來，提供給聽眾想像空間，諸如：蒼茫、遼闊、淒清、慷慨、悲涼、纏綿……都可以透過聲音表現帶給觀眾想像，因而韻味無窮。

第十五講
詩文吟誦「唱」的方法論

　　有關詩歌的「唱」，一般都是遵循著唱譜來運作，不管是大家較熟悉的岳飛〈滿江紅〉或蘇軾〈念奴嬌·赤壁懷古〉，還是古典戲曲的「曲牌」或「板腔」，都有其固定旋律，即使不同的人唱起來，容或有聲音高低、速度快慢的不同，但是旋律聲腔絕不會相異，也就是因為這樣，「唱」便有多人一起合唱的可能，並且經常加入伴奏以增美聽。

一　常見詩歌之「唱」

　　現今常見的詩歌之「唱」有幾種情況：

（一）依據古譜聲腔而唱

　　古書中有關曲譜的記錄，至少有「敦煌樂譜、舞譜、琵琶譜」（於敦煌石室所發現唐五代人的寫本）、「開元風雅十二詩譜」（收錄於朱熹的《儀禮經傳通解》）、「白石道人歌曲」（南宋姜夔自度曲）、「樂律全書」（明代朱載堉撰輯）、「魏氏樂譜」（明代魏皓所輯）、「九宮大成南北詞宮譜」（清代莊親王允祿奉敕編纂）、「納書楹曲譜」（清代葉堂編纂）、「碎金詞譜」（清代謝元淮輯）、「集成曲譜」（今人王季烈、劉富樑合撰）、「與眾曲譜」（王季烈編輯）、「振飛曲譜」（崑曲名家俞振飛輯）等，這些都是可以依據內容所記譜子而唱的作品，除了識不識譜的問題之外，並沒有旋律不同的問

題，當然不同的人唱起來偶爾在修飾性的小腔裡會有一點點的差異，但基本上還是以譜為準的，旋律幾乎一樣。

（二）今人作曲填古詩詞之唱

如筆者好友臺北市建國中學國文教師呂榮華所參與錄製的《處處聞啼鳥》的部分內容，臺北縣福和國中教師施慶海先生所錄製的《春夏秋冬》和《相見歡》，曾經擔任導演的柳松柏先生錄製的《中華兒女唱唐詩》，鄧麗君所唱的〈水調歌頭·明月幾時有〉等等，是現代人為古典詩歌所作的新曲，學習者如果喜歡，跟著學唱就是，旋律也是已經定了的，不會有什麼變化。這一部分牽涉到作曲者本身的文學素養與對詩歌吟唱的理解，如不注意有可能聲腔旋律與作品韻味不太相符，或是部分旋律與文字聲調不合產生倒字，或者太強調器樂的音樂性而篡奪了詩歌的主體性地位等。但基本上，願意投入古典詩歌的推行運動的嘗試，都應該受到肯定與鼓勵。

（三）「套調換詞」而唱

這是許多國中小教師最常運用的方式。所謂「套調換詞」，就是將古典詩歌套上一些既成的旋律腔調，例如唱崔顥〈長干行〉套「宜蘭酒令」調，唱王維〈鳥鳴澗〉套「福建流水調」等等。（這些常見的唱調可參閱「附錄」部分）一種旋律可以置入多種詩歌作品，譬如只要是五言詩就套入〈蘭花草〉旋律，這便是「套調」。「套調換詞」其實頗符合古代「倚聲填詞」的精神，因為「倚聲填詞」的意思就是依據既有的聲腔旋律填入新詞，就文字來說仍然是一種創作，而現代人填入的則是古人的詩作，是借腔唱詩，與創作關係不大。

然而，套調的唱，一不小心就會陷入多首作品卻同一個調調的危機裡，不可不慎。而且，遇到長短句形式的詩歌，套調就會顯得

技窮，不容易套得剛剛好。再者，所套的調子旋律是否能夠與作品的文字聲調相符合、不會引起誤解，也不無疑慮。所以關於「套調」，筆者的態度傾向保留。

　　我的朋友師大附中退休教師龍祥輝則認為，古詩吟唱法可分以下幾種類別：

1　規則式吟唱法

　　目前合乎聲調譜定式平仄格律規則的近體詩吟唱法，是李炳南教授的吟唱法。其規則：凡句中第二、四、六字遇平聲處皆須將聲拉長；句末若遇非押韻的仄聲字，則短促或略停頓後，急速帶過，不可久停。而句末凡是押韻字，皆須重讀並拉長，以反切法吟出它的「聲」和「韻」。此吟唱法或許比較接近於古代唐宋吟唱的舊譜。

2　自由式吟唱法

　　曲調若不完全合乎聲調譜定式平仄格律規者，可稱之為「自由式吟唱法」。例如流行於各地詩社之吟調，都有不同的唱法。適合吟唱五言的曲調有：宜蘭酒令調、鹿港調、閩南調、常州調等；適合吟唱七言的曲調有：歌仔調、江西調、黃梅調、天籟調等。

3　音樂家吟唱法

　　音樂家也常採近體詩入樂，但大都是依所採之詩的意義譜成樂章，含有特定性質，某一譜調只能吟唱特定的那首詩，不能移易歌譜套在同格律的別首詩上，而且唱法隨詩中意義為頓、挫、抑、揚，沒有一定的規則性。

4 其他

在民間戲曲中，亦保留不少吟唱的調子，如戲劇中的「流水調」，南管或歌仔戲裡的「都馬調」、「文和調」、「江湖調」、「新求婚調」等，其他如國劇、崑曲、黃梅劇……等，也有「定場詩」，亦可用來吟唱五七言近體詩。

二　「唱」需掌握的要領

話說回來，無論是上述的哪一種「唱」，要唱得好，除了與「吟」詩的要領相同之外，還要掌握幾個要領：

（一）講究咬字，運用反切

吟唱的行腔若要韻味傳神，運用反切原理把字音的字頭、字腹、字尾發清楚是首要條件。字頭指聲母，字腹指介音「i、u、y」或聲隨韻母的元音部分如「an、ang」的「a」，字尾則是複合韻母的收音元音如「au、ou」的「u」等。無論使用何種語言，對於吟唱詩歌來說，字音正確才能夠幫助聽眾聽明白作品內容，也才能夠喚起共鳴。學習者不妨聽聽京劇演員關於「韻白」的念法，可以比較具體明白所謂「反切」運用的道理。

（二）套調宜對旋律不符聲調處加以調整

套調換詞有其方便性，特別是教導年紀幼小的孩童若使用他們所熟悉的旋律腔調往往很快讓他們琅琅上口，例如賀知章〈回鄉偶書〉套〈三輪車〉旋律，或是套〈小星星〉旋律等等，尤其是氣氛熱鬧的旋律更受歡迎。但是套調所產生的問題誠如上述，是以如果教導較大的學生如青少年，則對於旋律不符聲調處，不妨加以調整

使與所使用的語言聲調相符。以崔顥〈長干行〉套「宜蘭酒令調」為例，第一句「君家何處住」唱起來會成為「君家何楚珠」，而第二句「妾住在橫塘」也變成「切豬在橫塘」。因此有必要略加處理，如此歌唱起來與原調略不相同，已是一種聲腔改變。而這種聲腔改變，是聲腔與聲調相符之必須！

（三）套調須嚴密甄別不同旋律的風格意韻

例如杜牧〈江南春〉，如果套黃梅調，一般在臺灣最被熟悉的黃梅調旋律有兩種，一種是敘事性較強的旋律，另一種是抒情性較強，此詩如果選擇旋律較活潑，敘述性較強者，對於這首具有深沉歷史感慨的詩歌內容便不合適，如果套用的旋律較委婉，抒情性較強，相對而言比較合適。即使使用了某一旋律，還得進一步思索其節奏速度是否要略做調整，因不同的快慢節奏具有不同的風格意韻，例如歌仔戲的「七字調」旋律，「慢七字調」和「快七字調」及「中速度的七字調」，韻味截然不同，「慢七字調」接近哭腔，「快七字調」輕快愉悅，「中速度的七字調」則敘述性強。嚴密甄別不同旋律之風格意趣是套調能否套得高明的重要關鍵之一，平時可以採取多聽標題音樂的方式自我訓練以求精敏。

（四）無論哪一種「唱」，發聲皆須保持類「橄欖腔」彈性，腹部呼吸方式

唱詩與吟詩一樣，不宜一味使勁，而應運用「橄欖腔」的方式使聲音聽起來保有彈性，特別是尾音拖腔的部分。同時對於作品的風格意境與唱腔節奏快慢、音色清亮重渾的搭配宜格外留心，務必做最佳的詮釋。同時細心推敲字句意義承接、轉折處，在聲音效果上應有的大小聲或快慢速的變化，也是能夠使唱更有韻味的良方。並且，發聲方式宜採用腹部呼吸的本嗓唱法而非橫隔膜呼吸方式的

美聲唱法，以免讓人聽起來像合唱團的聲音感覺，味道不對，對聽眾來說較難以接受。

第十六講
現代詩歌聲情藝術的表現形式

　　現代詩歌聲情藝術的表現形式大抵可分為兩種：「朗誦」與「歌詠」。以下分而論述之：

一　現代詩歌聲情的表現形式之一：朗誦的形式與技巧

　　朗誦，是能夠正常發出語音者人人得而表現之的一種形式，講究的是「聲音情感」與「文字情意」的相符「對味兒」，與音色好壞與否關係不大，與音速快慢、音長長短、音高高低、音準與否、音聲強弱則關係密切。

　　現代詩的朗誦形式，一般分為「個人朗誦」和「團體朗誦」兩種。「個人朗誦」宜盡量遵照原詩的形式進行，技巧著重在運用恰當的聲情詮釋對詩篇情感的體會，讓個人以聲入情、因聲顯境、凸顯風格。「團體朗誦」的形式則活潑多變，教室裡的教學活動和舞臺的表演設計，二者有別。

（一）個人朗誦的技巧

　　一開始不要急著開口，要面帶微笑地等站穩了、大家都靜下來準備聆聽了才出聲。報題宜字字相連，例如〈夜讀曹操〉，應讀成「夜──讀──曹──操──」，而不要讀成「夜、讀、曹、操」。接下來，題目與正文之間宜有大停頓，而詞句的音準、抑揚頓挫都要講究（亦即找出每句的關鍵字詞、每段的關鍵句，推敲抑揚頓挫

的安排，以及字詞間的緊連性），句中的關鍵語詞和詩小節中的關鍵句子，才以「誦」的方式將音抬高、拉長，大部分還是以「讀」的技巧為主。詩小節之間的分段處宜顯現出來，此時可以用眼神或肢體動作，在聲音暫停之際使舞臺不至於冷場。朗誦須背稿，空出雙手以表現肢體語言，肢體語言的表現重點在於輔助刻畫文情與聲情，不誇張、不彆扭，自然地做出來。如有需要，可以在舞臺上稍稍走動，但宜以中心位置為準，不要太過偏離。

此外，個人朗誦宜以原詩樣貌呈現，重要詞、句可以反覆，但不宜增添過多詩句以外的詞語或文句。至於詩歌的題材，最好選擇適宜朗誦者的年齡及經驗足以勝任者，譬如高中生或國中生若獨誦洛夫的〈愛的辯證〉、或淡瑩的〈西楚霸王〉，究竟能夠理解多少文情是較令人懷疑的。朗誦詩歌是美好愉悅的事，我們不希望孩子們努力地老氣橫秋，「為解新詩強說懂」。還有，如遇比賽，所選的詩歌作品的「年齡」不應太老，選來選去如果都是詩人十幾、二十年前的作品，彷彿我們的詩人很不長進似的，也對不起詩人。而且，不能和時代脈動扣合的詩歌作品，聲情表現得再好也是不容易引起聽眾共鳴的。

(二)團體朗誦的技巧

「團體朗誦」的基本技巧分為：獨誦、合誦、輪誦、複誦、疊誦、滾誦。「團體朗誦」就是將這些基本技巧加以錯綜變化，揉合運用：（潘麗珠，2002）

1　獨誦：一個人朗誦，是最基本的技巧，也是最重要的技巧，對於詩句的玩味、讀法的推敲、節奏的掌握、聲情的表現等，要細細斟酌。

2　合誦：一群人一起朗誦，故也有人稱之為「齊誦」。這一群人可以是三人、五人、十人、二十人或全員。合誦最重要的要求是

整齊，不能有人「放炮」。合誦易顯現磅礡的氣勢。

　　3　輪誦：一句一句分組（人）輪流朗誦。有兩種情形，分兩種效果。所謂「有兩種情形」，一是不同句子的輪誦，另一是相同句子的重複（此即「**複誦**」），後者往往是為了突出該句子的重要性；所謂「分兩種效果」，視接句的快或緩而產生不同的趣味，輪誦接得快將塑造緊張、迅捷的效果，接得慢則有舒緩、悠然的味道。因此使用輪誦技巧要看所想塑造的效果或情味是什麼。

　　4　疊誦：不同組別輪流朗誦時，聲音有交疊的情形者，謂之疊誦。使用疊誦，會塑造喧嚷、繁複的感覺，聲音若聽不太清楚，在疊誦前或疊誦後，「獨誦」或「合誦」一次，有助於聽眾的了解。

　　5　滾誦：又叫「襯誦」，一組聲音較小做襯底，另有一較大的聲音是主要的誦聲。做襯底的聲音可以是讀或誦或吟或唱，相對的主要誦聲也可以是讀或誦或吟或唱。滾誦的聲情效果極為獨特而豐富，往往能夠塑造聲音的立體感。

　　適合團體朗誦的現代詩，宜符合「內容要明朗、文字要順口、主題能動人、長度要適中」等原則。畢竟朗誦詩是以聲音喚起聽者的共鳴為要務，詩歌內容若不明朗、文字若不順口，即不容易達成此一目的，而聲音的速度極快，接收者若來不及意識或理解到文字內容，效果必然大打折扣。至於動人的主題也是為了引發聽者的興趣，尤其切合社會脈動的作品更易吸引聽眾的注意。所謂「長度要適中」，則是考慮到時間的因素，如果是要參加比賽更不能不注意。

　　朗誦詩曾於反共抗俄高唱的年代裡，有一段振奮人心的風光（雖然現在聽起來極不自然，易起雞皮疙瘩，但那是錯解了朗誦的方式的緣故），無論聽眾喜不喜歡，對人心的激勵有著積極的作用，卻是無庸置疑的。如今臺北市、臺北縣每年都舉辦國高中詩歌朗誦比賽，其他縣市（如新竹縣）也偶有舉行，對學生便產生積極

的影響。透過詩歌朗誦活動，學生又多學了一首詩，多探尋了現代詩歌的花園。

　　但有一些現代詩作品，只適合眼讀心解，不適合發為朗誦歌詠（這一點與古典詩有著本質上的不同），或是只適合個人讀誦而不適合團體朗誦，其間微妙關鍵處，就在於文字的明朗度與音韻節奏的講究與否。詩歌創作者這一部分若不注意，就詩歌的流行傳播而言，便少了一個管道，平白自陷詩歌於「小眾」文學的囹圄，或者更直截地說，是無知覺地忽略了讀者的朗誦需要。從筆者長期研究現代詩，密切觀察來看，朗誦詩是詩人可以也應該著力的亟待拓墾地，網路詩的 Flash 效果，受制於視覺性的侷限，不見得比聲音效果的流播威力強大，畢竟我們可以邊走邊戴耳機聽卻無法邊走邊看視頻。如果這個時代的美學風潮是可以引動的，我們的詩人志氣何在？詩的音樂性值得挖掘與開拓。

二　現代詩歌聲情的表現形式之二：歌詠的方式

　　「歌詠」的方式有二，一種是音樂家為現代詩的譜曲，如早期徐志摩的〈再別康橋〉，余光中的〈昨夜妳對我一笑〉，民國六、七〇年代的一些校園民歌如〈偶然〉、〈橄欖樹〉等，或是例如歌手齊豫《天使之詩》專輯裡所收錄的如〈傳說〉（余光中作）、〈雁〉（白萩作）、〈牧羊女〉（鄭愁予作）、〈春天的浮雕〉（羅門作）、〈風〉（三毛作）等等，又例如臺語歌謠〈戲棚腳〉（吳念真作）、〈春天ㄟ花蕊〉（路寒袖作）等等，都是膾炙人口的詩歌！這些作品的聲腔旋律，無疑交織、湧動著現當代詩人、作曲家、歌唱者與演奏者的心血，聲音美感較為豐富、悅聽，風格相對較為華麗，較具有詩歌聲情流播的優勢，往往能夠形成一時的風潮，使「詩」以「歌」名，引起廣泛的注意，甚至長久的記憶。

　　「歌詠」的另一種方式,則是「行吟」,依「腔隨字轉」(字調轉樂調)的方法,將現代詩如古典詩歌的長短句一般,「吟誦」出來,就像月下獨酌的李白「我歌月徘徊」的「歌」樣。此種聲情表現方式不須受到樂譜的拘限,長音短音的處理、音階高低的調整、節奏快慢的變化、裝飾聲腔的有無、何種語言的使用,全視吟誦者對詩歌作品的理解與詮釋,創意可以揮灑的空間極大,極有表現性,但一般人對之較為陌生、不太習慣,不習慣的原因只是沒有吟誦的習慣,並非不能或學不會。(筆者曾於教育部顧問室所支持的「詩歌吟誦創意教學行動研究」專案中,舉辦了「青少年詩歌夏令營」,對從不曾吟誦的青少年加以實驗,現教現學的效果極為驚人。)此方式較適合情詩作品,尤其是適合一人獨自沉吟的情詩,這與「行吟」此一聲情表現的特質在著重於個人的抒發有關。

第十七講
詩稿處理及示例

　　中、小學生對於現代詩歌課程中的聲情表現——詩歌朗誦——極感興趣，藉由此一活動，學生因現代詩歌聲情的揣摩及操作方式，不但有助於深化他們對詩歌文本內容的理解，也促使教室內教師、學生、教材、活動、經驗間的互動，產生良好的激盪。尤其詩歌聲情（朗誦活動屬之）在教學上具有至少以下四點意義：一、聽覺與視覺共同運用，有助於學習與記憶；二、幫助學習者確實掌握文字的情韻與詩歌的音樂性；三、陶冶學生性靈，變化其氣質；四、使教學活潑生動，學生不容易分心。（詳見〈詩歌吟誦學習論〉）再加上參與校內、外比賽的需要，因此教師們莫不對詩歌朗誦投以極大的關注。

一　朗誦詩稿的處理原則及步驟

（一）選詩

　　選詩的原則為：1. 內容要明朗；2. 文字要順口；3. 主題能動人；4. 長度須適中。

　　朗誦詩是以聲音喚起聽者的共鳴為要務，詩歌內容若不明朗、文字若不順口，即不容易達成此一目的，畢竟聲音的速度極快，接收者若來不及意識或理解到文字內容，效果必然大打折扣。而動人的主題也是為了引發聽者的興趣，尤其切合社會脈動的作品更易吸引聽眾的注意。至於「長度須適中」，則是考慮到時間的因素，如

果參加比賽更不能不注意，太長或太短都會被扣分。

此外，選詩宜注意學生的程度、班風或團隊氣質等，這是因為若想幫助學生盡速融入詩作精神，掌握氣韻，就不能不注意學生的質性問題。至於課堂上，教師可以省去選詩的煩惱，直接取課本中的詩材來處理即可。

（二）推敲最適當的獨誦方式

「獨誦」是團體朗誦的根基。團朗中的任一成員都應該有良好的獨誦能力，團朗才可能創造佳績。而一首詩的每一個詩句，究竟該怎麼朗誦才好，必須經過仔細而綿密地推敲，例如國中課本所選蓉子的作品〈傘〉詩中的句子「連成一個無懈可擊的圓」，究竟重點放在「連成」或是「無懈可擊」，或是「圓」？獨誦的重點不一樣，處理重點的方法不同，展現出來的情味就會大異其趣。

（三）處理詩稿，設計表現技巧宜細密

所謂「處理詩稿」，即是將「獨誦、合誦、輪誦、複誦、疊誦、襯誦」等團朗技巧，錯綜地加以運用，設計每一詩句的朗誦方式。（詳細情形請參見下文「示例」部分）具體作法如下：

1. 找出關鍵性詞、句，作為表現重點，思考何種技巧可彰顯其重要性。
2. 設計表現方式，運用「獨、合、輪、複、疊、襯」誦等加以變化。
3. 適度加入吟詠、歌唱或饒舌節奏，以及對白、廣播情境的詞語等。
4. 留意全篇聲情流動的整體節奏感，高潮段落、小節的過渡、對聽眾的情緒引導等，一併考量。

此一步驟，是教師備課時極為重要者，能有越細密的詩稿處

理，學生所收穫的聲情效果越佳。

（四）安排合適的朗誦者

每一位學生都有其聲音特色，有的渾厚、有的細緻，有的音域較高、有的較低，最好盡量想方設法，讓每個學生都能參與現代詩的朗誦活動。而詩句的情感究竟以何種音色、何種音量發聲為佳，教師在進行詩稿處理時宜心中有譜。哪一句要哪一位學生獨誦，哪個句子要哪一組人合誦，輪誦要哪些人來輪等等，都要事先安排好，才能「照表操課」。

（五）演練過程宜適度修改

在演練的過程中，有時，教師的設計與學生的表現有落差，或是設計的效果不如預期，此時便需要適度地加以修改技巧安排，俾使朗誦的學生與教師的要求，以及朗誦的效果都能符合人意。修改是必要的，但切記不可修改過度頻繁，以致學生弄不清楚究竟該如何朗誦。

（六）加入音效和肢體動作勿喧賓奪主

「音效」指的是襯樂或雷聲、風聲等朗誦以外的聲響。適度地加入音效，有助於提高學生的興趣，尤其如果音效是由學生自行處理並展現的話，經常有意想不到的絕妙點子出現。

肢體動作的加入，則是好動孩子的快樂時刻。對於不擅長肢體活動的孩子也無妨，請其幫忙製作道具或尋找襯樂等，重視其為團體中的一份子。

（七）布置隊形與準備道具

此需視情況而定，一般說來課堂教學較不需要。若是班際或校

際比賽，隊形安排宜注意朗誦主力的位置及詩意內容的寫意表現。

（八）觀摩團朗實例與分析可以幫助學生進入情況

臺北市多年來皆有舉辦現代詩歌朗誦比賽，一些主辦學校常留存比賽實況錄影（例如西元2002年由臺北市龍山國中主辦，該校即請專人將比賽實況存錄下來，作為檔案資料），有些學校詩社之指導老師也有個人收藏，若能找到一部分資料，提供給學生觀摩，可以幫助學生了解、進入情況。

（九）整體活動表現老師宜有總結講評

學生在二度上臺之後，教師宜給予鼓勵，提出講評及整個教學過程中的觀察。如果能將所有的活動過程拍攝下來，則非但是可貴的記錄，也可幫助學生對老師及同學的評語有具體的了解，同時也成為極佳的檔案評量記錄。

二　詩稿處理示例

（一）羅門〈麥當勞午餐時間〉

一、

一群年輕人＼帶著風＼衝進來＼被最亮的位置＼拉過去＼同整座城＼坐在一起＼＼窗內一盤餐飲＼窗外一盤街景＼手裡的刀叉＼較來往的車＼還快速地穿過＼迷你而帥勁的＼中午

二、

三兩個中年人＼坐在疲累裡＼手裡的刀叉＼慢慢張開成筷子的雙腳＼走回三十年前鎮上的小館＼六隻眼睛望來＼六隻大

頭蒼蠅＼在出神＼整張桌面忽然暗成＼一幅記憶＼那瓶紅露
酒＼又不知酒言酒語＼把中午說到＼那裡去了＼＼當一陣陣
年輕人＼來去的強風＼從自動門裡＼吹進吹出＼你可聽見寒
林裡＼飄零的葉音

三、

一個老年人＼坐在角落裡＼穿著不太合身的＼成衣西裝＼吃
完不太合胃的＼漢堡＼怎麼想也想不到＼漢朝的城堡那裡去
了＼玻璃大廈該不是＼那片發光的水田＼＼枯坐成一棵＼室
內裝潢的老松＼不說話還好＼一自言自語＼必又是同震耳的
炮聲＼在說話了＼＼說著說著＼眼前的晌午＼已是眼裡的昏
暮

＊詩稿處理之一種可能

　　一、

一群年輕人	（三、五或十人一起合誦，顯示「群」的意義）
帶著風	（接續第一句仍用「合誦」）
衝進來	（同上，語速宜快）
被最亮的位置	（獨誦，且與下句緊接一起）
拉過去	（獨誦，「拉」字宜拉長音，以顯示「拉」的味道）
同整座城	（全體合誦，因為是「整座城」，與下句緊連一起）
坐在一起	（合誦）
窗內一盤餐飲	（「合誦」結合「輪誦」，詳「說明1」）
窗外一盤街景	（同上）
手裡的刀叉／較來往的車	（獨誦，語速適中即可）

還快速地穿過　　　　　　　　　（獨誦，語速稍快，以呼應「快速」）
迷你而帥勁的　　　　　　　　　（獨誦，語速適中，「而」字音略長以
　　　　　　　　　　　　　　　　示轉折，聲音宜亮）
中午　　　　　　　　　　　　　（獨誦，語速適中，聲音宜亮）

　　　二、
三兩個中年人＼坐在疲累裡　　　（獨誦，稍蒼勁的聲音，具「疲累」之
　　　　　　　　　　　　　　　　感）
手裡的刀叉＼慢慢張開成筷子的雙腳（獨誦，「慢慢」重複三次）
走回三十年前鎮上的小館　　　　（四人「疊誦」，從「三」字疊起，詳
　　　　　　　　　　　　　　　　「說明2」）
六隻眼睛望來＼六隻大頭蒼蠅　　（「輪誦」加「複誦」，詳「說明3」）
在出神　　　　　　　　　　　　（獨誦，語速稍緩）
整張桌面忽然暗成＼一幅記憶　　（另一人獨誦，兩句緊接，注意「暗」
　　　　　　　　　　　　　　　　字宜沉）
那瓶紅露酒＼又不知酒言酒語＼把中（換另一人獨誦）
午說到＼那裡去了

當一陣陣年輕人＼來去的強風　　（合誦，宜鏗鏘有力）
從自動門裡＼吹進吹出　　　　　（合誦，「吹進吹出」迴環複誦，詳
　　　　　　　　　　　　　　　　「說明4」）
你可聽見寒林裡＼飄零的葉音　　（獨誦，末句語速宜稍緩）

　　　三、
一個老年人＼坐在角落裡　　　　（獨誦，末句語速宜稍緩）
穿著不太合身的＼成衣西裝　　　（另一人獨誦，兩句宜緊接，因根本是
　　　　　　　　　　　　　　　　一句）
吃完不太合胃的＼漢堡　　　　　（又一人獨誦，兩句宜緊接，因根本是
　　　　　　　　　　　　　　　　一句）
怎麼想也想不到　　　　　　　　（全體合誦
漢朝的城堡那裡去了　　　　　　（一人主誦的「襯誦」，詳「說明5」）
玻璃大廈該不是＼那片發光的水田（同上）

枯坐成一棵＼室內裝潢的老松　　　　（獨誦，兩句緊接，語速宜緩）
不說話還好　　　　　　　　　　　　（另一人獨誦，語速適中）
一自言自語　　　　　　　　　　　　（同一人獨誦，「自言自語」迴環複
　　　　　　　　　　　　　　　　　誦）
必又是同震耳的炮聲＼在說話了　　　（全體合誦，兩句宜緊接）

說著說著　　　　　　　　　　　　　（「輪誦」加「複誦」，詳「說明6」）
眼前的晌午＼已是眼裡的昏暮　　　　（獨誦，兩句宜斷開，末句語速漸緩）

＊說明

　　1.「窗內一盤餐飲＼窗外一盤街景」以「合誦」結合「輪誦」的方式，展延成「窗內一盤餐飲＼窗外一盤街景＼窗外一盤街景＼窗內一盤餐飲＼一盤餐飲＼一盤街景＼一盤街景＼一盤餐飲」的頂針形式，塑造出人來人往、快速用餐，用餐也成為街景，而街景也成為餐飲的一部分的意趣。

　　2.「走回三十年前鎮上的小館」使用「疊誦」，這是因為「記憶」的特質使然。當我們回想時，思緒並不規律，而是紛紛杳杳，甚至有些思緒會重疊。使用「疊誦」，恰好可以傳遞這樣的韻味。

　　3.「六隻眼睛望來＼六隻大頭蒼蠅」重複一次，全員分成兩組「輪誦」，以突出「六」字的意味，以及「眼睛望來大頭蒼蠅」的突兀、卡通效果。

　　4.「吹進吹出」展延成「吹進吹出＼吹出吹進」，分兩組以「合誦」的方式「輪誦」，是為了呈現自動門的風因一再開、關而不斷進、出。

　　5.「漢朝的城堡那裡去了＼玻璃大廈該不是＼那片發光的水田」以「想不到」三字「襯誦」處理。這是為了深化「怎麼想也想不到」的意蘊。

　　6.「說著說著」以「輪誦」方式重複四次，藉以凸顯老人自言自語、自語自言，絮絮叨叨的寂寞形象。

7. 詩的第一節開頭，以全體學生合誦，而第二、三節則以單人獨誦，正是因為第一節是「一群年輕人」，而第二、三節變成「三兩個中年人」及「一個老年人」的緣故。（若能於第二節開頭以二人合誦，應該更對味。）

8. 這首〈麥當勞午餐時間〉，筆者在處理時並沒有採用極為繁複的朗誦技巧，這是為了方便聽眾的聆賞與了解，實際的課堂運作，詩稿處理會比此例複雜得多。到了詩社的表演活動或到舞臺上進行朗誦比賽時，則又比課堂運作繁複。

（二）余光中〈車過枋寮〉 【潘麗珠教授指導、陳秉貞老師 詩稿處理】

【報題後，約停頓兩秒，再開始】

主要聲音	陪襯聲音
長途車駛過平原 長途車駛過屏東平原 長途車駛過屏東青青的平原	甜甜的甘蔗甜甜的雨 肥肥的甘蔗肥肥的田
【男聲獨誦，以一種昏昏欲睡的聲調，表現長途旅行的規律單調。每一句的「長途車」三字不要太慢，並且將頭抬起；後半部將音調拖長，並將頭朝下，營造一種醒來又睡去的感覺。】	【當獨誦讀完第二句的「長途車」時，全體以一種有節奏的方式襯誦，聲音由小而大再轉小，與獨誦最後一句大約同時結束，因此須3至4次】

【配樂：〈雨的旋律〉開頭的一小段音樂】

雨落在屏東的甘蔗田裡， 【女聲獨誦，以歡欣的語調，「雨」字的三聲要完整，略停
　　　　　　　　　　　頓，再接「落在」】

甜甜的甘蔗-甜甜的雨， 【男聲合誦，要有甜甜的感覺】

肥肥的甘蔗-肥肥的田， 【女聲合誦，感覺同上】

主要聲音	陪襯聲音
（甜甜的）雨落在屏東肥肥的田裡。	甜甜的甘蔗甜甜的雨 肥肥的甘蔗肥肥的田
【女聲獨誦，以歡欣的語調，「雨」字的三聲要完整，略停頓，再接「落在」。約在襯誦第二句時出來。】	【全體先用有節奏的方式，持續小聲地襯誦，約2次】

從此地　　　　【女聲獨誦】

到山麓，　　　【男聲獨誦】

一大幅平原　　【全體合誦，要用聲音表現出「一大幅」的感覺】

舉起　　　　　【女聲合誦】

舉起　　　　　【男聲合誦】

舉起多少甘蔗，多少甘美的希冀！　【全體合誦，三個「舉起」要有不斷推動的力量，

　　　　　　　　　　　　　　　　　「冀」字不要拖長】

（多少─甘美的─希─冀─）　【全體合誦，依畫線，音調拉長】

長途車駛過青青的平原，　【男聲獨誦整句後，再全體合誦「青青的平原」一次，音量放

　　　　　　　　　　　　　小】

檢閱牧神青青的儀隊。　　【男聲獨誦整句後，再全體合誦「青青的儀隊」一次，音量放

　　　　　　　　　　　　　小】

想牧神，多毛又多鬚，　　【男聲獨誦】

在那一株甘蔗下午睡？　　【女聲獨誦】

【配樂：〈雨的旋律〉開頭的一小段音樂】

雨落在屏東的西瓜田裡，　【女聲獨誦，以歡欣的語調，「雨」字的三聲要完整，可略停

　　　　　　　　　　　　　頓再接「落在」】

甜甜的西瓜甜甜的雨，

肥肥的西瓜肥肥的田，　　【疊誦，女聲先，以有節奏的方式合誦；男聲於「甜甜的西

　　　　　　　　　　　　　瓜」後接上，也是以有節奏的方式合誦】

（肥肥的　肥肥的田　　　【女聲合誦「肥肥的」，男聲合誦接「肥肥的田」，「肥肥」兩

字的重音在第二個字，但不要太重，要有可愛的感覺】

甜甜的　甜甜的雨）　　　【女聲合誦「甜甜的」，男聲合誦接「甜甜的雨」，感覺同上】

主要聲音	陪襯聲音
（甜甜的）雨落在屏東肥肥的田裡。	甜甜的西瓜甜甜的雨 肥肥的西瓜肥肥的田
【女聲獨誦，以歡欣的語調，「雨」字的三聲要完整，略停頓，再接「落在」。約在襯誦第一句「甜甜的雨」時出來，長度要掌握在全體襯誦停止後，才念「田裡」。】	【以疊誦方式襯誦，女聲先，以有節奏的方式小聲地合誦；男聲於「甜甜的」後接上，也是以有節奏的方式合誦。共1次】

從此地　　　　【男聲獨誦】

到海岸，　　　【男聲獨誦】

一大張河床　　【全體合誦，要用聲音表現出「一大張」的感覺】

孵出　　　　　【女聲合誦】

孵出　　　　　【男聲合誦】

孵出多少西瓜，多少圓渾的希望！　【全體合誦，三個「孵出」要有不斷推動的力量，

「望」字不要拖長】

（圓渾的一希一望一）　　　　【全體合誦，依畫線，音調拉長，「望」字的音高要

撐住】

長途車　　　　　　【男聲獨誦】

駛過纍纍的河床，　【全體合誦，重音放在「纍（ㄌㄟˊ）纍」】

檢閱牧神　　　　　【男聲獨誦】

纍纍的寶庫　　　　【全體合誦，重音放在「纍纍」】

想牧神，多血又多子，　【女聲獨誦】

究竟坐在那一隻瓜上？　【男聲獨誦】

【配樂：〈雨的旋律〉開頭的一小段音樂】

雨落在屏東的香蕉田裡，　【女聲獨誦，以歡欣的語調，「雨」字的三聲要完整，略停
　　　　　　　　　　　　頓，再接「落在」】

甜甜的香蕉甜甜的雨，　　【女聲合誦，要有甜甜的感覺】

肥肥的香蕉肥肥的田，　　【男聲合誦，感覺同上】

雨落在屏東肥肥的田裡。　【全體合誦，「雨」字的三聲要完整，略停頓，再接「落在」】

雨是一首淫淫的牧歌，　　【女聲獨唱，(4/4)｜ 3 5 3 6 5 ｜ 3 2 1　1 3ーー ‖ 】
　　　　　　　　　　　　　　　　　　　　　3
　　　　　　　　　　　　雨　是　一首　濕濕的　牧　歌

路是一把瘦瘦的牧笛，　　【男聲獨唱，(4/4)｜ 5 2 2 5 3 ｜ 2 1 6　6 1ーー ‖ 】．　．
　　　　　　　　　　　　　　　　　　　　　3
　　　　　　　　　　　　路　是　一　把　瘦瘦的　牧　笛

吹十里五里的阡阡陌陌。　【疊誦，女聲先；男聲於「吹十里」後接出】

（阡阡-陌ーー陌ーー）　　【全體合誦，依畫線，聲調拉長】

雨落在屏東的香蕉田裡，　【女聲獨誦，以歡欣的語調，「落在」重複兩次】

胖胖的香蕉肥肥的雨，（甜甜的香蕉肥肥的田）　【全體用有節奏的方式合誦】

（長途車駛過青青的平原　【女聲合誦】

長途車駛過纍纍的河床）　【男聲合誦】

長途車駛不出牧神的轄區，　【全體合誦】

路是一把長長的牧笛。　　【全體合唱，

　　　　　　　　(4/4) ｜ 5 2 2 5 3 1 2 ｜ 2 5 5・5 ｜ 3 6ーー ‖ 】
　　　　　　　　　　　　路　是一把　　長　長的　牧　笛

正說屏東是最甜的縣，

屏東是方糖砌成的城，　　　【男聲獨誦完這兩句後，全體每個人以自由速度和次數，重
　　　　　　　　　　　　　複「屏東是最甜的縣」、「屏東是方糖砌成的城」、「最甜的
　　　　　　　　　　　　　縣」、「方糖砌成的城」，營造眾說紛紜的效果】

忽然一個右轉，	【男聲獨誦，將「忽然」和「一個右轉」斷開，以一種宣布的語氣，打斷眾人】
最鹹最鹹，	【女聲合誦，兩個「鹹」字拉長】
劈面撲過來	【男聲合誦，「撲」字加重音】
那海。	【全體合誦，「那」字斷開，停頓一下，「海」字三聲要完整】

第十八講
詩文吟誦推廣的觀察、反思與建議

　　長年推動詩歌吟誦，在二○○四年執行教育部顧問室之詩歌創造力教育計畫推廣活動，有如下的觀察、反思與建議：

一　對學習者的觀察

（一）低年級小朋友的學習特性

　　低年級的小朋友一般說來較活潑、坐不住，又因為學習的國字詞彙還不算很多，在說明解釋上需要花費較多的心力，因此創意團隊便針對此特性設計較多的具象的肢體語言，在吟誦教導時融入，以方便學童的記憶，就多元理論的概念而言，確實也能夠帶動孩子的複合記憶及學習興趣。尤其他們（古亭的小朋友）不時想與授課者交換心情感受或打小報告，此種「不定性」的特質很值得創意團隊思考挑戰方式。

　　但是另一方面，肢體動作也讓學生情緒高昂而易失去自我控制，秩序方面便需經常提醒。幸好吟誦推廣教學並無進度壓力，因此只要學童學習愉快，倒不必過度計較。

（二）受教環境與學習者的關係

　　大安區古亭國小的教學環境就是該班原教室，學生感覺輕鬆，萬華區西園國小則是在階梯式的視聽教室，學生無法自由行動或進出。前者在學習情態上顯得活潑、自由，後者則規範、有序。小朋

友對於較陌生的環境似乎天真的態度會較為保留，熟悉的環境讓他們易流露純真的自我，兩者各有利弊，前者易專心，後者易熱情，於是教學者的氛圍塑造與技巧引導就相對顯得重要。

（三）班導師與小朋友

西園國小三個班的班導師吟誦推廣教學時都在場、一起學習，對小朋友來說是良好的示範，使小朋友的學習態度趨向嚴謹，尤其校長即使公忙仍會在每堂課程結束前親身參與，讓小朋友意識到此活動的重要性，於是在最後一次的成果發表會有了慎重的服裝設計與修飾。古亭國小因週五推廣時間是該校全體教師的會議時間，教師並未參與，倒是家長偶來觀摩，其中有對本活動頗感興趣者，主動詢問資料的取得，而該班老師會運用部分時間讓小朋友練習，間接支持了本推廣活動，也讓小朋友知道教師的鼓勵態度。

（四）活潑的教學方式帶動小朋友的學習興趣

小朋友對於新鮮事物的好奇心非常強，不一樣的吟誦方式常刺激他們的「胃口」，計畫主持人在古亭國小教李商隱〈登樂遊原〉詩時，採用了時下流行的 RAP 方式並加上襯聲，小朋友的學習興致特別高昂，全場的歡樂聲不斷。在教學推廣的過程中意外發現小朋友的學習能力未可限量，古亭的小朋友對於「腔隨字轉」的方式在第四、五首詩時，計畫主持人才開始帶動，小朋友已能自行吟誦，而計畫主持人只是一直以此方式教導小朋友並不曾解說方法，顯然在潛移默化中，小朋友無形中有了此能力。

二 教學者的省思

（一）大學教授、資深教師與低年級小朋友的互動

　　大學教授與國中資深教師，和小朋友的年紀頗有一段距離，對於原所擅長的教學方式無法照搬到小朋友身上，必須放低姿態、放下身段，返回童心，才有可能使「年齡不是問題」。這同時亦使創意團隊思辨：面對所知不多者如何引導？進一步印證了：教材不是問題，「怎麼教」才是問題，因此關於創意教學的探究與具體呈現便更有意義。

（二）教材的適性化與多樣化

　　原本創意團隊假設低年級小朋友可能暫時不宜教導稍長的詩，但計畫主持人在古亭國小發現情況並非如此，李白的〈月下獨酌〉是形式整齊的五言詩，詩長十四句，小朋友並沒有學習障礙，不會互串或顛倒，而且在兩個星期之後仍然朗朗上口，關鍵在於詩的腔調旋律的設計，讓他們記憶深刻，所以往後的教學，在教材上或許無須太過自我設限。由此也窺見學童的創造力極富能量。但是初步的引導還是應該注意到學生年齡、程度對教材的接受力，等到進入狀況後再思「飛躍」，如果時間更長一些，多樣化的教材一方面是具新鮮感，一方面是詩歌教學的應然。

（三）合作學校教師群之培訓耕耘

　　從長遠看來，創意團隊要擴大對學童的詩歌吟誦創意表現的影響力與研究觀察，還是應該對小學教師加以培訓並要求進行長期教學記錄，但此一部分是本推廣計畫的兩難，許多教師樂意參與培訓，但會因為被要求做記錄而打退堂鼓。所以改採教學全程「全都

錄」的變通方式，讓影像記錄自己「說話」，可是這樣對於教師內心的想法與反思則依然無法「照見」。

三　對後繼研究者的建議

文學的學習關乎文化、生活與生命，是以文學的奠基工作越早越好，後續耕耘越久越好，基礎好、耕耘深，文化的豐厚底醞、生活的積極態度、生命的珍貴體認方能顯現出我們族群優質的人文素養。因此，後續的研究是必要的，除了可以針對上述教師培訓與教學記錄進一步努力之外，關於詩歌吟誦創造力量表的研究與建置也是可為的一個重點。當然這樣的後續研究，非常需要社會及教育行政給予鼓勵和支持。以下是執行教育部顧問室計畫與「詩歌吟誦」有關的課程設計提供參考並留存紀念。

＊二〇〇四年詩歌吟誦創意教學成果推廣之行動研究
「課程及行程表」

〈宜蘭教師版〉

日期	時間	地點	活動內容	負責人／教師	器材
2004年 7月 2日 （五）	8：30 ｜ 9：00	宜蘭教師 研習中心	報到		
	9：00 ｜ 9：30		開幕式		
	9：30 ｜ 10：30		聲音的魔術師 聲音表情遊戲	潘老師	

日期	時間	地點	活動內容	負責人／教師	器材
	10：50 ｜ 11：50		**聲音的魔術師** 廣告對話模擬 即席廣播劇		
	11：50 ｜ 13：00		午餐時間		
	13：20 ｜ 14：20		**悠遊詩海** 老師分享創作詩及處理 方式		
	14：40 ｜ 15：40		**悠遊詩海** 老師分享創作詩及處理方式		
	16：00 ｜ 17：00		**燃燒詩的霹靂火** 現代詩的舞臺經驗分享		
	17：00		結束第一天課程		
備註					

日期	時間	地點	活動內容	負責人／教師	器材
2004年 7月 3日 （六）	8：30 ｜ 9：00	宜蘭教師 研習中心	報到		
	9：10 ｜ 10：00		**吟詠詩書氣自華** 古典詩「讀、誦、吟、唱」 基本概念介紹	潘老師	
	10：10 ｜ 11：00		**舊詩不厭百回詠** 古典詩吟誦欣賞	潘老師	

日期	時間	地點	活動內容	負責人／教師	器材
	11：10 \| 12：00		古調新曲自長吟 古典詩「腔隨字轉」教學	潘老師	
	12：00 \| 13：00		午餐時間		
	13：10 \| 14：00		舊詩不厭百回詠 古典詩「套調」教唱		
	14：10 \| 15：00		萬物靜觀皆自得 以肢體和隊形表現古典詩 象徵意境		
	15：10 \| 16：00		聲光形影共徘徊 古典詩歌綜合情境呈現		
	16：00 \| 17：00		綜合座談	文局長、張主 任、潘教授共 同主持	
備註					

第十九講
〈兒時記趣〉朗讀教學實踐

　　此篇〈兒時記趣〉之朗讀教學實踐，係研究生顏佩昭經由我的建議與指導，進行課程設計及實踐操作以考察學生的進步情形，再由我修改後成為此文。其實踐次第為：先對課程進行說明設計，播放教師朗讀錄音，根據每段進行字詞句說明分析與練習翻譯，接著再進行課文結構說明，最後實施朗讀教學。進一步說明如下：

一　教學活動設計

　　先對〈兒時記趣〉一文進行規畫，本文是文言文，學生對於文言文頗為陌生，有必要多一層翻譯的步驟俾使學生了解文意，因此，在字詞句的解析上仍需多一項翻譯指導。換言之，本課先介紹作者及寫作背景作，接著進入字詞句的說明與課文翻譯練習，再根據各段文意分析課文結構，最後進入朗讀教學聲情技巧指導。

領域／科目	語文領域——國語文	設計者	顏佩昭
單元名稱	兒時記趣		
實施年級	七年級	實施節數	6
實施對象	學生29人		
學習目標	（略）		
教學內容	準備活動 準備〈兒時記趣〉朗讀講義及學習單、教師課前朗讀錄音、分組座位設定、備好錄音（影）設備。		

發展活動

1. 介紹題目、作者、題解的意涵，敘述作者小時候藉由觀察力和想像力，在蚊子、土牆與癩蝦蟆間找到生活的樂趣。

2. 教師先播放朗讀錄音，讓學生熟悉字音，接著講解字、詞、句的意思。

3. 教師繪製結構圖幫助學生了解課文整體結構。

4. 教師擷取第四段癩蝦蟆吃掉兩蟲的過程進行個別前測錄音。

5. 教師就各段落先進行文意分析，再進行朗讀指導說明，接著領讀。

6. 各組討論第三段朗讀聲情表現，教師於組間進行觀察及指導，並進行各組問題搶答。

7. 各組分段朗讀練習，教師於組間進行觀察及指導。

綜合活動

1. 各組挑選一段進行朗讀發表。

2. 進行課文第四段的個別後測錄音。

二　〈兒時記趣〉朗讀聲情教學記錄

　　筆者於此較著眼於「學生根據字詞意思透過聲情技巧適切運用將情韻呈現出來」因此，教師第一至二段帶領學生根據字、詞意思標註朗讀符號，第三段進行分組討論，教師於課間進行指導，然後各組以搶答問題方式分享討論結果。

（一）說外緣：解釋題目、作者介紹

1　解釋題目

　　〈兒時記趣〉出自於《浮生六記》中的〈閒情記趣〉，這個題目是課本編者所訂。本文的重點在「趣」這個字，它指的是「物外

之趣」，作者透過幼時的觀察力、想像力，得到很多生活上的樂趣。全文筆調活潑、生動，帶領讀者從平凡中看到不平凡的事物。

2　作者介紹

沈復，字三白，號梅逸，清朝乾隆時期的文學家。《浮生六記》可說是他的自傳，傳達了他真實的性格面貌，也表現出他的生活趣味。他與妻子陳芸伉儷情深，縱使家中經濟不富裕，但夫妻倆仍能從中享受生活樂趣，就像是當代的「生活達人」一樣的自在。

（二）教施繪製結構圖

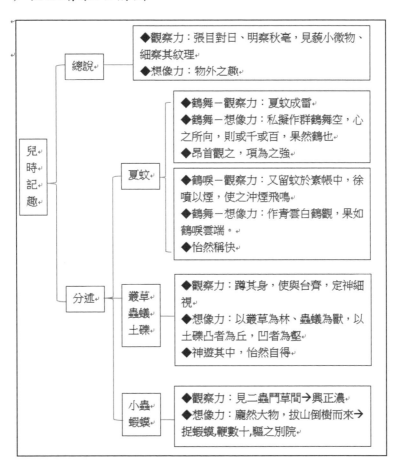

（三）教師分段進行朗讀指導與說明

第一、二段：教師帶領學生依照文意標記朗讀符號且說明原因，接著教師進行領讀，學生跟著朗讀。

朗讀指導	例句	余憶 童稚時，能張目對日，明察秋毫。見藐小微物，必細察其紋理， ◎　、　　　　　　●●●●　●●●●　　　○○○○　　　○○○○○ 故　時有物外之趣。 　　、　　●●●●　　↗		
教師朗讀指導說明	停連說明	1.「余憶童稚時」為了凸顯回憶的時間，所以「童稚時」前面稍微停頓一下 2.「故時有物外之趣」表示結論，所以「故」字後面停頓一下		
	聲情技巧說明	1.「張目對日，明察秋毫」表示眼力極好，也才有後面所觀察到的景象，因此，聲音加重強調 2.「物外之趣」是全文重點所在，所以聲音加重強調 3.「見藐小微物，必細察其紋理」意思是說很小的事物一定會仔細小心的觀察，所以，「藐小微物」、「細察其紋理」使用聲音放輕強調非常細小的東西 4.「余憶童稚時」意思是說作者從記憶裡頭仔細回憶、回味，所以，這裡使用音節拉長、語速放慢處理。 5.「物外之趣」形容作者從仔細觀察中得到快樂感，所以，這裡使用語調上揚處理		
	朗讀實施	教師先進行範讀，再說明標註朗讀符號，然後教師領讀，學生跟著朗讀。		

朗讀指導	例句	夏蚊成雷，私擬作 群鶴舞空，心之所向，則或千或百，果然鶴也。 昂首觀之，項 為之強。	
	教師朗讀指導說明	停連說明	1.「私擬作群鶴舞空」意思是作者發揮想像力把蚊子想像成於天空飛舞的野鶴，所以「私擬作」三個字後面停頓 2.「項為之強」意思是形容作者被這群比擬作野鶴的蚊子，看到忘我的境界，甚至連脖子僵硬仍繼續在看，所以「項」字後面停頓一下。 3.「則或千或百，果然鶴也」，作者透過想像力呈現好像真的鶴出現在眼前的興奮感，這裡使用連讀及緊連方式表現出興奮的情緒。而「或千或百」意思是指數量很多，所以這裡使用語調拉長強調。
		聲情技巧說明	1.「夏蚊成雷」意思是說夏天蚊子的鳴叫聲像雷聲一般大聲，所以使用聲音加重來凸顯其大聲 2.「果然鶴也」為凸顯出作者將一大群蚊子想像成鶴，所以，在「鶴」字上聲音加重處理 3.「昂首觀之」，其中「昂首」指的是抬頭動作，所以，這裡語調上揚處理
	朗讀實施		教師先進行範讀，再說明標註朗讀符號，然後教師領讀，學生跟著朗讀。

朗讀指導	例句	又 留蚊於素帳中，徐噴以煙，使之沖煙飛鳴，作青雲白鶴觀，果 如鶴唳雲端，為之怡然稱快。	
	教師朗讀	停連說明	1.「又留蚊於素帳中」意思指接續起另一個有趣的事件，所以，「又」字後面停頓處理

指導說明		2.「使之沖煙飛鳴,作青雲白鶴觀」意思指作者在邊觀察的同時,想像力也跟著開展起來,所以,這兩句話聲音銜接較為緊密呈現
	聲情技巧說明	1.「鶴唳雲端」這是作者再度發揮想像力,所以聲音加重、聲調漸強處理 2.「怡然稱快」指作者想像力發揮後的開心感受,所以,聲音加重、聲調漸強處理 3.「徐噴以煙」意思指作者慢慢地噴輕煙,把它當作是白雲看,所以,「噴」字聲音放輕、語調拉長 4.「怡然稱快」意思指作者想像力後得到的高興情緒,所以,這裡語調上揚處理 5.「徐噴以煙」,其中的「徐」字意思是指緩慢,所以這裡音節拉長、語速放慢處理
朗讀實施		教師先進行範讀,接著說明標註朗讀符號,然後教師領讀,學生跟著朗讀。

第三段:教師發朗讀稿給各組討論,教師於課間觀察、提供建議,然後以搶答方式討論朗讀聲情技巧表現

朗讀指導	例句	又 常於土牆凹凸處、花臺小草 叢雜處,蹲其身,使與臺齊。
	學生操作實踐	老師:誰要自願先翻譯這幾句話?要用自己的話說喔。 S13:我還常常在土牆高低的地方、花臺那邊小草亂長的地方,蹲下自己的身體,好讓身體與花臺一樣高度。 老師:很好!這裡作者告訴我們他觀察的地方是土牆與花臺,所以要把土牆和花臺這兩樣東西表現出來,怎麼安排停頓? S24:「又常於、土牆凹凸處」。 老師:又字表示作者接續觀察地方,所以「又、常於土牆凹凸處」比較好;「凹凸」是兩個方向,所以應該中間可以加頓號,讀成「凹、凸處」。那麼,「花臺小草叢雜處」怎麼安排? S1:「花臺小草、叢雜處」。

		老師：不錯！那「蹲其身」呢？ S：聲音下降。
教師 朗讀 指導 說明	停連 說明	1.「又常於土牆凹凸處」意思指另一個事件開展，所以， 　「又」字後面停頓；「凹凸」是兩面向→「凹、凸」。 2.「花臺小草叢雜處」在「花臺小草」與「叢雜處」中間 　停頓強調的是「花臺小草」所聚集起來的。
	聲情 技巧 說明	1.「蹲其身」意思是指把身體蹲下，所以使用語調下降處 　理。
朗讀 實施		教師先進行範讀，再說明標註朗讀符號，然後教師領讀，學生跟 著朗讀

朗 讀 指 導	例句	定　神　細　視，以叢草為林，蟲蟻為獸；以土礫凸者為丘，凹者 ○、○、○、○ 為壑。神遊其中，怡然自得。 　　　　●●●●　●●●●
	學生 操作 實踐	老師：誰可以說說「定神細視」的意思是什麼？ S2：定住精神仔細觀察。 老師：「定住」這個詞修飾精神不行喔，小沈復要觀察東西，他的 精神應該要怎麼樣？ S2：安靜專心。 老師：所以整句的意思是「安定精神專心地、仔細地觀察東西」， 所以這句話的停頓安排是「定、神、細、視」，那要表現出仔細、 小心翼翼的觀察，聲音要怎麼安排？ S26：聲音要小一點。 老師：很好，那「以叢草為林，蟲蟻為獸；土礫凸者為丘，凹者 為壑」這四句的修辭是？ S15：排比。 老師：排比句型，我們習慣會用聲音上揚與下降處理，「以叢草為 林，蟲蟻為獸」為一組，而「土礫凸者為丘，凹者為壑」為一

		組，說說你們的安排。
		S21：「凸者」使高起來所以用聲音上揚；「凹者」陷下去，所以聲音下降。
		老師：不錯喔！那「以叢草為林，蟲蟻為獸」？
		S1：因為「叢林」很大所以上揚；「蟲蟻」很小，所以下降。
		老師：很好，那「神遊其中，怡然自得」，作者幻想真的已經進入了，而且很享受其中，這與前面的「物外之趣」相呼應，所以怎麼安排呢？
		S28：全部都將聲音加重強調。
		老師：很好，「怡然自得」老師再加個聲音拉長表現「享受其中」的感覺。
教師朗讀指導說明	停連說明	「定神細視」意思是指將精神安定下來仔細觀察，所以，這四個字中間使用停頓強調
	聲情技巧說明	1. 因為要仔細地、聚精會神地觀察，所以，「定神細視」這四個字使用聲音放輕朗讀
		2. 「神遊其中」意思指作者已經脫離現實，精神已經進入想像狀態，所以這四個字使用聲音加重強調
		3. 「怡然自得」指作者在這樣的情境中，內心是悠閒快樂的，所以，這四個字也使用聲音加重強調，此外作者的心情是樂在其中的，因此，使用聲調拉長去呈現
		4. 「以叢草為林，蟲蟻為獸」這兩句是排比句型，「叢林、蟲獸」為一組，因為森林較大片，所以，「以叢草為林」語調上揚，「蟲蟻為獸」語調下降
		5. 「以土礫凸者為丘，凹者為壑」這兩句也是排比句型，因為「凸者」的意思指高起，所以語調上揚；「凹者」的意思指陷下去，所以語調下降
朗讀實施	教師先進行範讀，再說明標註朗讀符號，接著教師領讀，學生跟著朗讀。	

　　最後，第四段由學生自行處理技巧並朗讀，教師實施後測並分析學生的表現。

第二十講
影音互動式網路獨立學習平臺設計
——以詩歌聲情藝術教學為例

作者：潘麗珠、蘇照雅、連育仁、楊君儀

**此篇文章曾發表於北京清華大學「第十屆華人計算機教育應用」國際學術會議。

【摘要】本研究旨在開發一個適用於詩歌聲情藝術課程的線上影音互動學習環境，讓學習者透過平臺獨立完成詩歌聲情藝術課程的修習，將語文及資訊化教學之理論加以結合並付諸實踐。研究發現，參與教學實驗的受試者對於本研究的教學平臺系統與課程有相當正面的評價，對於此類教學法有著極高的興趣。在教學形式的比較方面，更顯示本研究所開發的影音互動式網路獨立學習平臺所運用的工具與教學策略，有助於詩歌聲情藝術的學習。研究團隊根據本研究所獲得的結果，希望能將此線上學習環境推廣運用到其他知識領域，提升此類教學方式的應用層次，為更進一步的相關研究貢獻微薄心力。

【關鍵字】教學平臺、詩歌吟誦、影音互動式教學、獨立學習

一 前言

（一）研究動機與背景

應用網路進行教學是近年網路興起後才有的創新教學，而網路中文教學，更是處於亟待開發、可以大展鴻圖的嶄新局面。然國語文一科內容廣博，由古至今、從中到外，舉凡謀篇、義理、文字之學皆不外於國語文科教學範疇。其中，詩歌教學為國語文教學中很重要的一環，但大部分的教師在教學現場多偏重詞義的解釋、文體的分析，對於詩歌音韻、聲情抒發的部分著墨甚少，其主要原因在於國內的詩歌教育一般著眼於詩歌情意的鑒賞者多，而落實詩歌聲情的涵養者少，終至於詩歌之吟詠諷誦的工夫日漸不傳（潘麗珠，2004）。

臺灣在九年一貫學制啟動後，一直希望教師能夠活絡教學方式，以創意的思維開發學生的潛能，以資訊融入的方式設計教材教法，讓學生在課堂內外透過電腦網路進行學習。詩歌聲情藝術的融入，有助於學生在潛移默化中深得「溫柔敦厚而不愚」的詩旨，並能因為詩歌優美詞彙的學習而提升作文遣詞用字的能力，使其終身受惠，則文化的扎根工作與生活的活水泉源，便可水到渠成（潘麗珠，2002）。除了具有提升教學效果的教育意義外，詩歌聲情的表意方式更是一門藝術（邱燮友，1991）。從 Gardner（1983）的「多元智慧理論」觀點加以分析，這門藝術揉合了文學、音樂、舞臺、美術、肢體表演等教育意義，若僅在網路教學中以直接展示、間接轉化（劉漢，2002）等方式進行教學，缺少實質的互動練習，如何讓學習者透過聲情的表意，貼近詩情？再者，網路教學中最重要的精神在於學習者可透過網路設備及線上教材的協助，完成獨立自主的學習，讓學習者藉由科技的幫助獲得自信心，同時獲致所需的知

識（Chen et al., 2004），如能活用上述的特色於詩歌聲情藝術教學上，將可提供平時不敢在人前開口發聲的學習群一個相當隱私的發聲及學習空間。

當今的網路教學市場中，提供了許多現成的教學平臺可供選擇。然而，大部分的網路教學平臺在設計時多重於一般性的標準，例如 SCORM 的支援等，卻無法符合國語文教學在聲情互動方面的需要，而使線上語文課程成為單向式的展示品，殊為可惜。據此，本研究從詩歌聲情藝術教學過程需要影音互動練習的特點著眼，開發一套結合影音互動功能之多媒體線上教學平臺，讓線上語文教學不再只是直接展示的教材，而是能夠聽，可以看，還能寫，更能說的擬真式教學環境。平臺課程以獨立學習（Independent learning）模式為理論基礎，希望能讓第一線的教師們根據自己的需求，透過高互動性的線上影音教學平臺學習詩歌聲情藝術的內涵。

除了影音互動式教學平臺的建構外，本研究將接著探討這樣的教學模式，對強調情意的語文教學領域所帶來的影響及未來展望、對於教師能力的自我提升所帶來的說明，以及在網路化獨立學習的教學環境進行學習，是否能獲致傳統教學環境所無法達成的學習成效？以上種種議題都是本論文所欲了解的現象，也是進行本研究的動機。祈使本研究所開發之多媒體互動教學平臺經由研究實證其效用後，能為傳統各類教學方式開創更符合時代潮流、更能迎合教學需求之教學新局面。

（二）研究目的

過去，教學方式的改變主要是受到觀念和社會制度的影響，絕少受到「教學媒介」的影響。換言之，在科技尚未被應用於教學之前，教室裡的老師與書本是僅有的「教學媒介」；但是，在電子媒介的協助下，學習逐漸擺脫在教室與老師「同步接觸」之限制，隨

時發生在網路的各個角落。這類藉由網路媒介突破空間、時間限制而實施的教學不但可以延伸學習的場域，更能增加學習的時間及空間（洪明洲，2000）。然而，網路教學媒介仍有其限制，許多線上教學平臺通常只是一個搭配輔助教學活動進行的管理工具，對於教學活動並無特定的支持。若線上教師沒有一定程度的資訊能力，很難成功將教室課程轉換成線上課程（周遵儒，2003），更遑論能有一個有效學習的線上空間。

　　為了讓教學媒介更貼近語文教學中注重聲音、情感等過去被認為需要面對面親身指導的教學方式，本研究的主要目的在於結合傳統線上教學平臺及愈漸普及的影音視訊系統，從對影音互動需求最劇的詩歌聲情藝術教學著眼，開發一套具有高品質影音互動能力的多媒體遠距教學平臺。為讓學習者在學習中「做自己學習的主人」，教學平臺的課程設計以獨立學習策略為依歸，讓學習者得以視其需求自我選擇學習內容，隨時在系統中自主學習。並以中學國文科教師及準備進入教學現場之國文系學生為對象，進行系統評估及教學實驗。茲將本研究之研究目的陳述如下：

1. 設計開發「影音互動式網路獨立學習平臺」。
2. 以「詩歌聲情藝術」課程為內容，進行教學平臺之評估工作。
3. 據研究所得之評估成果討論「影音互動式網路獨立學習平臺」待改進之功能及未來的發展性。

　　本研究將依上述目的，規劃研究架構及流程，透過教學實驗及訪談等研究方法逐步完成研究目的。

（三）研究步驟

　　本論文將研究步驟分為準備、分析、設計、發展、實施、評估與完成等七個階段。為求平臺開發符合課程特性的需要，首先探討吟誦理論、多媒體、與網路教學平臺發展趨勢，並參酌適合詩歌聲

情藝術課程的互動性需求，決定本影音互動式平臺的教學架構。完成準備及分析工作後，著手進行平臺的設計與發展工作，經過初步試用修正系統錯誤後，以準實驗研究方式探討藉由影音互動式學習平臺學習詩歌聲情藝術課程的成效，藉以評估線上學習與傳統教學的差異。實驗中並搜集學習者對本平臺的評估問卷，經統計整理後作為評估影音互動式學習平臺本身的價值及對詩歌聲情藝術課程的依據。研究所得的結果，將作為修正系統的參考依據及對未來此類教學平臺的發展提出建言。研究步驟悉列如下（詳圖一）：

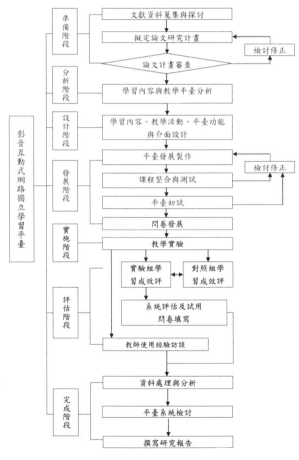

圖一　研究步驟及流程

二 文獻探討

（一）詩歌聲情藝術的義界與重要性

　　過去，國語文師資養成教育著重在文字基本的形音義、文意探討、結構分析、章法探討、修辭、文法等「教學重點」的能力培養，對於聲情教學則停留在教師範讀的字正腔圓上。臺灣在九年一貫機制啟動後，語文學習領域課程綱要明白揭示學生應能應用語言文字表情達意、能聽出朗讀時優美的節奏、能注意抑揚頓挫、能修正自己說話的內容，使之更動聽、更感人，能經由朗讀、美讀及吟唱作品，體會文學的美感（教育部，2003），聲音情感的訓練越受重視。由於文體的關係，在中學課程中，重音韻的詩歌課程最容易作為聲音情感的訓練之用。

（二）網路教學媒體與教學模式

　　網路教學媒體是近幾年來頗受矚目的創新教學媒介，而網路教學除需仰賴完善的教材之外，一個經過完善規劃的教學平臺亦不可少。網路教學媒體的應用，大大地轉變了人們對教學模式的認知。

（三）獨立學習的教學策略

　　網路教學媒體的出現，對教與學的形式帶來了相當大的改變。在純粹的遠距教學活動中，學習者的學習場域從充滿人際互動關係的實體教室，拉到由網路聯繫的電腦螢幕前，教材載體的改變，必牽動學習策略的進行。本研究的目的在於建構一影音互動學習平臺，故採取獨立學習策略作為課程的構編依據。

　　獨立學習強調學習者主動學習的過程與個性的發展，在這種學習情境中，學習者能自動自發，從教學設計中發展自己的興趣與潛能（張清濱，1983），教學者或教學機構退居為學習過程的引導者。

網路教學環境恰好提供獨立學習一個很大的發展空間，由於遠距學習是一種輔助性質的學習方式，也就是說明學習者學習，教師與教育組織只是作為輔助之用，而自律和獨立性的學習者才是主角（Keegan, 1990）。

而「獨立性」的真正意涵是指每個人無論貧富、區域均應擁有相同的學習機會，且學習者必須能自由選擇學習目標、自由控制學習進度，才算是獨立學習。在非同步遠距教學的模式中，特別強調學習者的獨立學習，學習者必須表現出自發性的學習活動，及自我導向的學習行為（黃孟元、黃嘉勝，1999），才能由遠距教學中獲益。

網路教學場域提供絕佳的獨立學習空間，教學設計亦應有相對應的教學策略，獨立學習絕不是放任的學習，而是有計畫、有目的的學習。教學設計者必須事先擬訂學生的學習目標，選擇合適的教材，協助學生進行獨立學習（張清濱，1983）。Tough（1986）提出自我導向式（self-direction）的學習策略，分為自我選擇（self-selection）、自我抉擇（self-determination）、自我評估（self-checking）及自我調適（self-modification）四個階段，這四個階段在學習者自我學習時，呈現循環狀態，學習者需不斷按照自己的學習情況，決定學習內容，以增強學習效果。（如下圖二所示）

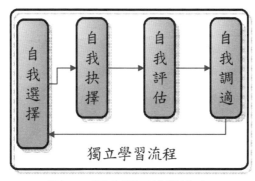

圖二　獨立學習教學策略

（四）平臺系統的發展及開發方式

由於平臺系統牽涉複雜的流程與技術，要建構一個理想的線上學習環境，必須思考許多問題。

在系統開發模式方面，Alessi 與 Trollip（1985）曾針對電腦輔助教學的系統開發，提出電腦輔助教學軟體發展十大步驟，除了此十項步驟外，徐新逸（1995）歸納多種教學設計模式，提出以分析、設計、製作、評鑑修正四個階段為主要架構的電腦輔助教學多媒體教學軟體之開發模式。

而本平臺的系統開發，則採系統發展生命週期（System Development Life Cycle, SDLC），也就是所謂的瀑布模式（Waterfall Model）。強調開發過程需有完整的規劃、分析、設計、測試及文件等管理控制。

綜合上述系統開發步驟與開發模式，歸納出「影音互動式網路獨立學習平臺」之開發流程，將之劃分為分析、設計、發展及評鑑階段，每階段所需執行的工作如下圖三所示：

圖三 本研究「影音互動式網路獨立學習平臺」之開發流程

三　研究設計與實施

（一）研究實施流程

　　上述相關之文獻探討，已為本研究之流程步驟，即分析、設計、發展、實施及評鑒階段提供理論基礎。茲將本研究之實施方式示列如圖四：

圖四　研究實施流程

（二）研究方法

　　本研究旨在開發一個適用於詩歌聲情藝術課程的影音互動教學平臺，讓學習者透過平臺功能獨立完成詩歌聲情藝術課程的修習。平臺系統建置完成後，透過實驗活動先讓學習者實際操作、學習，再利用問卷進行使用者系統與試用經驗評估。由於詩歌吟誦的習得較不易透過紙筆測驗獲得明確的成就評量成果，因此改採同儕互評的方式，比較學習中及學習後的差異。此外，為探討平臺教學與傳統教學的差異，以準實驗研究設計，比較不同的授課形式對學生在學習成績上的影響，實驗步驟及流程容述於後。

　　由於研究主題包含語文及資訊多元領域，詩歌聲情藝術的成就

評量又較其他有明確目標的學科難測。為達成研究目的，本研究兼採各領域適合本研究之研究方法來進行。

　　由研究目的看來，本研究採歷史研究法中的「文獻分析」、資訊管理研究中常用的「系統開發」、調查研究法中的「問卷調查」、準實驗研究法及質性研究中的訪談法來進行研究。

（三）研究對象

　　本研究的研究對象分為二個群體，分述如下：

1　準國語文教師

　　基於研究便利性的考慮，本研究以國文系在學學生為主要研究對象，選取二個國文系大學部學生班級，隨機分配為實驗組及控制組（實驗組為30人，控制組33人）進行實驗教學，以評估傳統及網路平臺教學對學習者所帶來的影響。實驗組除透過網路平臺進行課程學習外，另責其填寫系統評估及試用問卷。經調查如下圖五與六，顯示其在詩歌吟誦課程方面的能力相當。

圖五　受試者人數分配圖

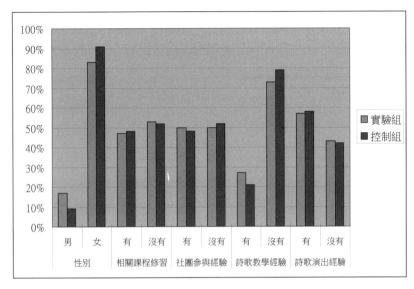

圖六　受試者百分比分配圖

2　現職國語文教師

為探討本教學平臺系統的試用經驗及課程安排對現職國文教師的影響，本研究另徵得二位現職國文教師，一位為年資二年的新進教師，另一位為年資二十年的資深教師進行系統試用及深入訪談，從質化研究的角度分析此系統對現職教師及國語文教學創新媒介的影響。

（四）研究工具

為配合研究目的，本研究所使用的研究工具分別為：本研究所開發之影音互動式網路教學平臺系統、系統評估及試用問卷、學習成就同儕互評卷及訪談問卷，茲分述如下：

1　影音互動式網路教學平臺系統

本研究依詩歌吟誦教學的特性，自行開發一套影音互動式網路

教學平臺。本教學平臺為一個圖形化介面的視窗應用程式（Windows Application），運用 C# .Net 語言開發，資料庫以 MS SQL Server 做資料庫存取；而影音串流技術則是結合 MS Media Service 作為串流伺服器，並結合 Flash、DirectShow、Media Service 等技術，使平臺對詩歌吟誦教學所需技術提供了強而有力的支援，把過去線上教學的技術性阻礙降到最低，讓資訊科技的輔助成為激發線上教師與學習者間教學創意的助燃劑。本平臺包括管理者模式、教師模式及學習者模式，除利用內嵌式影音教材搭配網頁講義式教材讓學習者瀏覽學習外，另提供學習者影音錄製、學習筆記、影音討論、影音作業、團體會議室等互動功能。學習者在登入系統後，藉由隱含在教學設計中的獨立學習策略，應用上述系統所提供的學習及互動工具，加速聲情教學的學習效果，習得詩歌吟誦的教學技巧，平臺之操作及課程介面如下圖七。

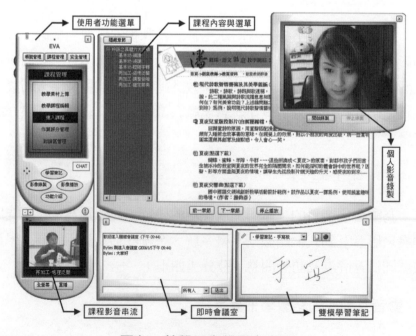

圖七　教學平臺學習者介面

2　系統評估及試用問卷

　　教學平臺建置完成後，以系統評估及試用問卷測量使用者對本教學平臺結構及行為之改進意見。評估問卷的題目採混合式設計，以封閉式問題為主，以李克特式五點量表（Likert-type Scale）為計量方式。除封閉式問題外，另以開放式問題形式以詢問使用者對系統的建議及其他意見。而系統評估問卷主要將參考羅綸新（2002）所提出「多媒體網站評鑑指標」的八大向度來做系統評估，另參考張鑫安（2004）之系統使用經驗評估問卷，配合本研究之研究目的詢問使用者對本平臺的看法及試用心得。

　　本問卷於編製完成後，對五位分別為系統、教學專長之專家學者進行諮詢，建立專家效度，其人數分配如下表一。

表一　專家諮詢對象人數表

專長範圍	系統	教學
人數	2	3

　　此外，本研究於正式施測前邀集三十位準國語文教師試用平臺系統，之後進行問卷預試，蒐集其填答結果後，以 Cronbach α 公式考驗問卷信度，其 α 係數值達零點九四九，符合問卷的信度標準。

3　學習成就同儕互評卷

　　為測量受測者的學習成就，本研究參酌詩歌吟誦評量的相關文獻（彭菊英，2004），及潘麗珠（2001）所提出字音、語調、技巧及團隊精神之朗誦評鑑法，根據實驗設計的演出方式，整理出發音、調式、技巧、台風等四項主要評量依據，供實驗教學的受測者評量同儕於學習階段的操作成果。同儕互評卷以封閉式問題為主，填答者必須從「5分」、「4分」、「3分」、「2分」、「1分」等五個選項

勾選出對同儕的評量分數。除封閉式問題外，另有一開放式問題，供評量人員提出相關的具體建議。本互評卷於編製完成後，亦對相關專家學者進行諮詢，建立內容效度。

4 訪談問卷

本研究除透過實驗設計，搜集量化的資料外，亦邀請二位在職教師進行為期一週的實際試用。研究者再根據研究目的，編製訪談問卷，進行深入的質性訪談，期能獲取其他從封閉式問卷及實驗中所遺漏的寶貴資料。

四 研究結果與討論

（一）影音互動式網路教學平臺的設計與開發

根據在傳統教室中進行的詩歌吟誦課程教學活動分析，此課程除需有教師講解、學生討論外，學生的實際參與亦是學習的重要環節。這類重操作性的課程若未能讓學生實際開口，學習成效將大打折扣。本研究即依此特性，在網路環境中打造一個符合詩歌聲情課程需求的教學平臺，重建課堂環境。為讓此平臺系統有更大的發展空間，平臺設計參考其他數位學習系統的功能，包括學生端、教師端及管理者端，具備課程擴充、編寫等基本能力，期能開發出一個較為完整的影音互動式教學平臺系統。

根據文獻探討的整理與開發人力、時間及教學需求的考慮，本教學平臺的開發採用系統發展生命週期，也就是所謂的瀑布模式進行系統的開發工程。本研究將開發階段分為分析、設計、發展、評鑒等四大階段，循此進行，每階段的操作與規劃過程分述如下：

1　分析階段

　　分析階段分為內容分析、開發技術分析、系統功能分析、系統功能架構分析、硬體需求分析。

1. 內容分析

　　本研究欲開發一套符合詩歌聲情課程所需的教學平臺，是故在系統開發前，得先了解詩歌聲情課程的線上教學需求。詩歌聲情教學首重學習者「口到」，學習者必須跟著指導者開口吟和，了解其方法內涵；亦重視學習者「手到」，從實際操作經驗中累積學習心得，達到真正的學習遷移。

　　因此，教學平臺與網路攝影機的結合恰能讓學習者得到適當輔助，在遠距的情況下亦能自主練習。網路教學媒體同時能提供學習者獨立進行詩歌吟誦學習、主動建構知識的空間，在學習、練習時不用擔心他人的眼光，更不必擔心跟不上教學進度。

　　因此，教學平臺的功能除被動式的教材瀏覽外，學習者亦需將練習及操作成果錄製上傳，供教師及同儕評鑒、討論及分享。

2. 開發技術分析

　　為使本教學平臺符合詩歌聲情課程的影音互動要求，並考慮到軟體科技的發展及系統相容性與易學性，本平臺系統根據相關文獻，以 Microsoft Visual studio .NET 2003 中 C# .Net 這套圖型化的視窗應用程式語言，作為用戶端（client）程式的主要開發工具。所使用技術中也結合了 Flash、DirectShow、Media Service 等技術，使平臺功能更加多元。系統的資料庫則以 MS SQL Server 作為資料庫管理程式。平臺系統的運作概念如下圖八：

圖八　平臺運作原理示意圖

　　本平臺系統考慮目前校園資訊環境及系統架設、使用上的方便性，採用 Microsoft Windows 2003 Server 作業系統搭配 Internet Information Service 6.0作為平臺伺服器，利用 Microsoft Visual Studio .NET 2003開發使用者端程式。平臺上的影音課程則在微軟媒體服務（Microsoft Media Service）套件上運作，並啟動串流伺服器作為串流媒體的點播服務；課程內嵌之網頁則採用 Macromedia Dreamweaver 8為編輯工具。在網站的美工設計方面，則交叉運用 Adobe Photoshop、Ulead PhotoImpact 二套美工繪圖軟體，妝點程式及平臺介面。系統開發所需用之軟體，整理於下表二。

表二　系統開發所需軟體

類別	軟體名稱
作業系統	Microsoft Windows Server 2003
網站伺服器軟體	Microsoft IIS 6.0
串流伺服器軟體	Microsoft Media Service 9
系統開發工具	Microsoft Visual C# .NET 2003
資料庫管理系統	Microsoft SQL Server 2000
網頁編輯軟體	Macromedia Studio 8
美工繪圖軟體	Adobe Photoshop 7、Ulead PhotoImpact 11

3. 系統功能分析

綜合張君豪（2004）對教學系統的比較分析（見表三）以及文獻探討內容，本教學平臺系統功能包括管理者端、教師端及學生端。

在管理者端的功能方面，可管理教師、學習者、教材等所有資料，具有最高許可權；教師端則包括個人資訊管理、學習者資料管理、教材上傳、教材內容管理編輯、作業批改等功能；學生端可透過影音錄製、學習筆記、影音討論、影音作業、團體會議室等功能，在教學平臺中進行影音互動式學習。

表三　LMS 與 LCMS 異同點比較表

比較專案	LMS	LCMS
主要管理功能	管理學習者	管理教材
管理網路教室環境	有	無
管理學習者數據	有	無
管理學習時程表	有	無
建立教材內容	無	有
管理學習對象	無	有
線上成效評量	部分有（約73%）	部分有（約92%）
適性化教學服務	無	有
引導式教材建立工具	無	有

4.系統功能架構分析

本系統之功能架構如下圖九：

圖九　系統功能架構圖

5.硬體需求分析

本研究利用個人電腦開發教學平臺，並將所研發之影音互動式教學平臺建置於校園網路，以求較大的頻寬及較穩定的網路環境。使用平臺進行學習時，除個人電腦、網路外，尚需網路攝影機、麥克風及揚聲器作多媒體影音互動的輔助。茲將硬體需求清單如表四：

表四　系統所需硬體設備表

硬體名稱	規　　格
個人電腦	INTEL P4 2.0G ,512MB RAM ,80G HD
寬頻網路	校園網路，光纖骨幹，1G
伺服器	Intel Xeon 2.0G 雙 CPU
揚聲器	耳機或喇叭
網路攝影機	30萬畫素以上
麥克風	可收音

2　設計階段

在設計階段方面，考慮到線上影音互動教學實施的實際需求，發展出以下系統功能：

師生互動功能、學習筆記記錄、側錄學習狀態、影音課程的編修、影音錄製與互動、檔案傳送、即時會議室⋯⋯等功能。（詳見附件一平臺系統功能）

3　發展階段

本研究之網路教學平臺發展可分為管理者端、教師端、學生端等三個部分分頭進行。在管理者端方面，包括使用者資訊管理、教材管理、教務管理等功能；教師端包含學習者帳號審核、作業管理、教材管理、個人資料管理等功能；學生端則以使用影音互動式教學平臺提供的教材及工具學習為主軸，最後再透過美工包裝呈現，讓使用者在進入學習狀態前，即擁有良好的初步接觸經驗。

4　評鑑階段

系統測試分二個階段進行，第一階段為系統評估，第二階段為

實驗教學。第一次測試階段邀集三十四位準教師於計算機中心進行
為期二個小時之系統試用。試用期間的所有問題，皆由開發人員以
紙筆記錄，條列並修正。第二次測試分別邀集二個班級共三十位大
學生進行一個小時之系統試用。第二次系統試用僅發現二隻臭蟲
（bug），經過修正後即接著進行實驗教學及評估工作。

　　完成系統初測及修正問題後，本研究即進行實驗及評估工作。
本次實驗共計三十七位使用者參與系統評估問卷填寫。系統評估結
果詳述於後。

（二）系統與教學評估

1　系統試用經驗與評估結果

　　本研究採立意抽樣法（purposive or judgment sampling）調查使
用者對教學平臺系統的使用經驗，邀請準教師三十七人進行系統試
用評估，使用之研究工具為影音互動式教學平臺與系統評估及試用
問卷。另邀請二位在職教師對本網路教學平臺進行為期一週的實際
試用。並根據訪談問卷，進行半結構型的直接訪談。經統計分析及
訪談編碼後，評估結果如下：

1. 系統評估結果

　　本教學平臺系統之問卷評估專案改編自羅綸新（2002）「大學
生對於教育性多媒體網站／網頁評鑑指標重要性之調查表」，將教
學平臺系統評估分為吸引性、內容合適正確性、互動方式與型態、
媒體質量與融合性、傳輸品質、學習適應性、適當的學習輔助工具
及內建智慧等八類專案（詳見表五），茲將評估結果分述如下：

表五　教學平臺評估統計表

題　目　類　別	百分比					平均數
	5	4	3	2	1	
1.「吸引性」評估	26.33%	52.70%	18.90%	2.03%	0.00%	4.03
2.「內容合適正確性」評估	31.50%	51.37%	14.40%	2.70%	0.00%	4.12
3.「互動方式與型態」評估	42.16%	50.28%	5.40%	2.16%	0.00%	4.32
4.「媒體質量與融合性」評估	31.86%	50.26%	16.20%	1.62%	0.00%	4.12
5.「傳輸品質」評估	20.25%	66.25%	9.45%	4.05%	0.00%	4.03
6.「學習適應性」評估	29.16%	56.78%	10.80%	3.24%	0.00%	4.12
7.「適當的學習輔助工具」評估	32.40%	55.87%	9.90%	1.80%	0.00%	4.19
8.「內建智慧」評估	37.83%	54.07%	8.10%	0.00%	0.00%	4.30

（1）吸引性

在教學平臺吸引性方面，本專案共有四題，整體而言，有26.33%認為本教學平臺非常吸引使用者的注意，52.7%認為此平臺能吸引其探索內容的興趣。平均填答分數為4.03分，顯示實驗對象對本平臺系統的吸引性呈現正面評價。

（2）內容合適正確性

在教學平臺內容合適正確性方面，本專案共有三題，整體而言，有31.5%認為本教學平臺內容非常合適正確，51.37%認為此平臺的內容合適正確。平均填答分數為4.12分，顯示實驗對象對本平臺系統的內容合適正確性呈現正面評價。

（3）互動方式與型態

在教學平臺互動方式與型態方面，本專案共有五題，整體而言，有42.16%認為本教學平臺提供了非常大的互動能力，50.28%認為此平臺具備互動能力。平均填答分數為4.32分，顯示實驗對象對本平臺系統的內容合適正確性呈現正面評價。在實驗實施時，有幾

位參與者因為電腦或網路的問題，使用者端程式的下載遭遇了些許障礙，經研究者排除後，方能順利安裝使用。

（4）媒體質量與融合性

在教學平臺媒體質量與融合性方面，本專案共有五題，整體而言，有31.86%非常同意本教學平臺的媒體質量與教材內容有很好的融合性，50.26%同意此教學平臺媒體質量與教材內容的融合品質。平均填答分數為4.12分，顯示實驗對象對本平臺系統的媒體質量與融合性有相當正面的評價。

（5）傳輸品質

在教學平臺的傳輸品質方面，本專案共有兩題，整體而言，有20.25%非常認同其傳送速率與品質，66.25%認同此教學平臺之傳輸品質。平均填答分數為4.03分，顯示實驗對象對本平臺系統的傳輸品質有相當正面的評價。在這次的實驗中，受試者在計算器中心進行教學平臺的學習試用，網路環境穩定，但每台電腦預設的影像編碼器（codec）不同，導致所攝錄的影像壓縮品質不一，影響影音檔案的上傳速度，此點應列為平臺改進的第一要項。

（6）學習適應性

本教學平臺的學習適應性方面，本專案共有五題，整體而言，有29.16%認為非常滿意，56.78%對此教學平臺的學習適應性感到滿意，平均填答分數為4.12分，顯示實驗對象對本平臺系統的學習適應性有不錯的正面評價。

（7）適當的學習輔助工具

在適當的學習輔助工具性方面，本專案共有三題，整體而言，有32.4%非常滿意本教學平臺安排，55.87%滿意學習輔助工具的安排，平均填答分數為4.19分，顯示實驗對象對本平臺系統「適當的學習輔助工具」方面有不錯的評價。在問卷開放式填答裡，有參與者反映「太多提示音，有點吵」，也有使用者認為「各項功能如能

額外加注或許更能幫助初學者上手。」這些都是未來可供改進參考的依據。

（8）內建智慧

在教學平臺的內建智慧方面，本專案共有三題，整體而言有，37.83%非常滿意平臺的內建智慧輔助，54.07%滿意平臺的內建智慧輔助，平均填答分數為4.30分，顯示受測者對本平臺系統的內建智慧有相當正面的評價。在此題項中，高達51.4%的參與者非常認同，將近九成五的比率認為此教學平臺適合不同的學科與教學領域，是一個值得關注的現象。這個資料表示參與者的使用經驗認為影音互動式的教學平臺，還能加入其他學科內容。

2. 系統試用經驗評估結果

本教學平臺系統之試用經驗評估專案參考張鑫安（2004）所編輯之系統試用問卷，將教學平臺系統的試用經驗分為「對影音互動式網路獨立學習平臺的看法」以及「對影音互動式網路獨立學習平臺的使用心得」二個部分，評估實驗參與者對此類平臺的看法及心得，系統試用經驗評估結果分述如下：

（1）對影音互動式網路獨立學習平臺的看法

使用者對於本教學平臺的看法方面，整體而言，有42.2%持非常同意的正向態度，47.28%持同意的正向態度，平均填答分數為4.29分，顯示實驗參與者對本平臺系統有相當正面的評價。（詳見表六）

表六 「對影音互動式網路獨立學習平臺的看法」統計表

題目	百分比					平均數	標準差
	5	4	3	2	1		
1. 我認為使用影音互動式網路獨立學習平臺進行學習，可以有效掌握自我學習進度。	37.8%	56.8%	2.7%	2.7%	0%	4.30	0.661
2. 我認為使用影音互動式網路獨立學習平臺進行學習，可以增進獨立學習的時間。	54.1%	40.5%	2.7%	2.7%	0%	4.46	0.691
3. 我認為透過此學習平臺進行詩歌吟誦技巧的學習有助於國語文教師增加詩歌聲情方面的教學技巧。	43.2%	43.2%	10.8%	2.7%	0%	4.270	0.769
4. 我認為透過此學習平臺進行詩歌吟誦技巧的學習有助於增加自我練習的機會。	43.2%	48.6%	2.7%	5.4%	0%	4.30	0.777
5. 我認為透過此學習平臺進行詩歌吟誦技巧方面的學習可減低我在眾人面前開口的尷尬。	43.2%	45.9%	8.1%	2.7%	0%	4.30	0.740
6. 我認為這樣的學習方式可保留傳統教室教學「情意」方面傳授的優點。	24.3%	56.8%	16.2%	2.7%	0%	4.03	0.726
7. 如果平臺上有其他課程，我會利用課餘時間修習。	43.2%	43.2%	10.8%	2.7%	0%	4.27	0.769
8. 只以文字為主的網路教學平臺，無法滿足國語文科的教學需求。	48.6%	43.2%	5.4%	2.7%	0%	4.38	0.721
平均	42.20%	47.28%	7.43%	3.04%	0.00%	4.29	

（2）對影音互動式網路獨立學習平臺的使用心得

使用者對於本教學平臺的使用心得方面，整體而言，有45.03%持非常同意的正向態度，48.04%持同意的正向態度，平均填答分數為4.37分，顯示實驗參與者在使用過本平臺系統後，有相當正面的使用心得。（詳見表七）

表七　「對影音互動式網路獨立學習平臺的使用心得」統計表

題目	百分比					平均數	標準差
	5	4	3	2	1		
1. 此教學平臺的設計將使國語文教學更加多元化	59.5%	37.8%	2.7%	0%	0%	4.57	0.555
2. 此教學平臺的設計能吸引學習者的興趣	40.5%	54.1%	5.4%	0%	0%	4.35	0.588
3. 此教學平臺所支援的互動功能能切合我的學習需求	35.1%	56.8%	8.1%	0%	0%	4.27	0.608
4. 我覺得此教學平臺適合用在詩歌吟誦教學	43.2%	51.4%	5.4%	0%	0%	4.38	0.594
5. 我覺得此教學平臺所提供的功能對於國語文學科其他教學內容也有說明	45.9%	45.9%	5.4%	2.7%	0%	4.35	0.716
6. 我覺得此教學平臺適合用在任何學科	37.8%	45.9%	16.2%	0%	0%	4.22	0.712
7. 此學習平臺能增加自我獨立學習的機會	51.4%	43.2%	5.4%	0%	0%	4.46	0.605
8. 我會繼續使用這套學習平臺進行學習	37.8%	56.8%	2.7%	2.7%	0%	4.30	0.661
9. 整體而言，我願意支持	54.1%	40.5%	2.7%	2.7%	0%	4.46	0.691

這樣的教學平臺						
平均	45.03%	48.04%	6.00%	0.90%	0.00%	4.37

2 影音互動式教學與傳統教學成效評估

　　本研究採用準實驗研究法進行教學實驗，將教學實驗人員分為實驗組及控制組，實驗組共有三十位參與者透過影音互動式獨立平臺學習載於平臺上之詩歌聲情藝術課程，控制組共有三十三位參與者在傳統教室裡頭學習與教學平臺一模一樣的紙本課程。其人數分配及基本能力如下表八：

表八　人數分配及基本能力表

專案	選項	實驗組	控制組
性別	男	5（17%）	3（9%）
	女	25（83%）	30（91%）
修習過詩歌吟誦相關課程	有	14（47%）	16（48%）
	沒有	16（53%）	17（52%）
參與過詩歌吟誦相關社團	有	15（50%）	16（48%）
	沒有	15（50%）	17（52%）
曾有詩歌吟誦的教學經驗	有	8（27%）	7（21%）
	沒有	22（73%）	26（79%）
參與過詩歌吟誦的演出	有	17（57%）	19（58%）
	沒有	13（43%）	14（42%）

　　本研究為測得實驗參與者的詩歌吟誦學習成效，在每次分別施以實驗後，立即採取同儕互評方式，取得各組平均成績，以探討不同教學方式對學習成果的影響。以下根據表九之實驗資料比較表，分就實驗組的互評結果一及互評結果二、控制組的互評結果一及互

評結果二、實驗組與控制組的第一次互評成績與實驗組和控制組的第二次互評成績，利用獨立樣本 t 檢定進行二個平均數的差異顯著性考驗，藉此評估影音互動式教學與傳統教學之成效差異。

<p align="center">表九　實驗所得資料檢定對照表</p>

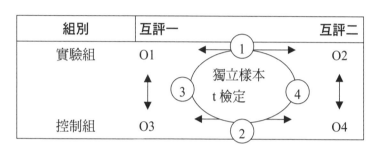

1. 實驗組學習成效

實驗組共有三十位參與者透過影音互動式獨立平臺學習載於平臺上之詩歌聲情藝術課程。學習者依獨立學習策略，進行自我導向的獨立學習。為了能在有限的教學時間內取得學習成效，實驗設計在每一個階段的學習之後讓學習者透過分組操作的方式，將從教學課程中學得的詩歌吟誦知識轉化為實際演出。使同儕根據其演出內容，據以評鑑。

實驗組的三十位學習者共分為五組，每人評鑑除自己組別外的另外四組。每次互評皆發出及回收一百二十份互評卷。二次互評在剔除有空值之無效互評表後，各收得八十四張有效互評量表。

在實驗組學習成效方面，由表十可知第二次互評所得之平均數高於第一次，且標準差低於第一次成績，顯示實驗組學生的第二次互評成績比第一次高。

表十　實驗組二次互評之 t 檢定摘要表

實驗別	有效卷數	平均數	標準差	t 值	顯著性
第一次	84	69.06	8.72	-7.46	0.001*
第二次	84	77.92	6.51		

*p<.05

　　上表顯示二個平均值達到顯著水準（t=-7.46，p=.001），即在 .05的顯著水準下，在影音互動式教學平臺中按照獨立學習策略進行詩歌聲情藝術的學習，第二次所得的學習成效會優於第一次的學習成效。

2. 控制組學習成效

　　控制組共有三十三位參與者在傳統教室中，學習與教學平臺一模一樣的紙本課程。唯其學習流程與平臺學習方式不同，研究者將網路教學單元拆解成二次課程，按照既定之教學進度，採循序式教學。每次課程結束後，亦讓學習者依照所學，分組操作演示學習成果，供同儕互評。控制組的三十三位學習者共分為五組，每人評鑒除自己組別外的另外四組，每次互評實施時皆發出及回收一百三十二份互評卷。二次互評在剔除有空值之無效互評表後，各收得九十七張有效互評量表。在學習成效方面，由表十一可知第二次互評所得之平均數高於第一次，且標準差低於第一次成績，顯示控制組學生的第二次互評成績略高過第一次互評成績。

表十一　控制組二次互評之 t 檢定摘要表

實驗別	有效卷數	平均數	標準差	t 值	顯著性
第一次	97	68.74	9.48	-1.83	0.862
第二次	97	71.12	8.63		

*p<.05

　　然而，根據 t 檢定結果所示，上表二個平均值未達到顯著水準（t=-1.83，p=.862），即表示在.05的顯著水準下，在傳統教室裡按部就班學習詩歌聲情藝術課程，第二次所得的學習成效並不顯著優於第一次的學習成效。

3. 實驗組與控制組第一次互評成績比較

　　為比較實驗組與控制組透過不一樣的教學模式在學習成效上的差異，本研究藉獨立樣本 t 檢定來比較二種學習成果是否達到顯著差異。第一次互評結果在實驗組方面，共收得八十四份有效互評表，控制組方面共收得九十七份有效互評表。由表十二可探知實驗組的第一次互評成績略高於控制組，且標準差亦較控制組低，顯示實驗組學生的第一次互評成績略高於控制組。但從統計值來判斷，二個平均值未達到顯著水準（t=0.234，p=.815），即在.05的顯著水準下，實驗組的教學成效並未顯著優於控制組，顯見第一次教學的成效未有顯著差異。

表十二　實驗組及控制組第一次互評之 t 檢定摘要表

組別	有效卷數	平均數	標準差	t 值	顯著性
實驗組	84	69.06	8.72	0.234	0.815
控制組	97	68.74	9.48		

*p<.05

4.實驗組與控制組第二次互評成績比較

第二次互評結果在實驗組方面，共收得八十四份有效互評表，控制組方面共收得九十七份有效互評表。從表十三可探知實驗組的第二次互評成績高於控制組，且標準差亦較控制組低，顯示實驗組學生的第二次互評成績高於控制組。此外，表中顯示二個平均值達到顯著水準（t=6.021，p=.004），即表示在.05的顯著水準下，實驗組的教學成效顯著優於控制組。

表十三　實驗組及控制組第二次互評之 t 檢定摘要表

組別	有效卷數	平均數	標準差	t 值	顯著性
實驗組	84	77.92	6.51	6.021	0.004*
控制組	97	71.12	8.63		

*p<.05

3　影音互動式教學與傳統教學統計結果解釋

根據上述互評成績相互檢定的結果，茲將四次比較成績的顯著與否整理如下表十四：

表十四　互評資料 t 檢定顯著結果表

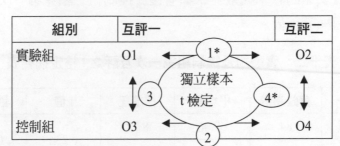

*p<.05

　　由上表可知，實驗組的第一次與第二次互評平均成績達到顯著差異，也就是學習者經由教學平臺自學後，再經過分組演出、同儕互評，可立即發現學習時所疏漏之處，在第二次實驗時從平臺的課程補足缺失，讓演出得以更加完善，提升第二次互評的成績。控制組的第一次與第二次的互評平均成績卻未能達到顯著差異，顯示傳統教室的循序式教學容易有所疏漏，縱有同儕互評、分組活動，但教師無法針對個人的缺漏反覆教學，提升總體程度。也造成了這種雖有進步，但成績卻無法達到統計上的顯著差異的現象。

　　在實驗組與控制組的第一次互評結果方面，雖然實驗組的互評成績略高於控制組，但亦未能達到顯著水準。就詩歌吟誦的基礎知識來看（見表八），實驗組與控制組的背景知識相去無多；就學習時間而論，第一次的實驗學習時間皆控制在一個小時；就學習內容而言，無論是實驗組的學習者自學或控制組的教室講述都以一至二個單元為學習目標，因此二組在第一次實驗後所學到的詩歌聲情知識並無太大差異，互評結果未達顯著水準誠屬正常。但經過第二次實驗後，實驗組的學生可依據第一次實驗缺失處加強自我學習，控制組的學生只能繼續聽講全部課程內容，而無法根據已知問題加強學習。因此，實驗組的第二次互評成績有了更顯著的進步，與控制組的第二次互評成績相較之下，達到了統計上的顯著差異。

（三）影音互動式網路教學平臺的改進與發展

1　平臺系統尚待改進之處

　　根據實驗參與者的系統評估問卷的統計結果、開放式問題的填答以及受訪教師所提供的意見，再綜合研究者自我檢討，本平臺系統尚待改進之處如下列所示：

1. 增加更多課程

從實驗結果發現，有86.4%的實驗參與者在系統試用經驗評估中對於「如果平臺上有其他課程，我會利用課餘時間修習」一項持正面態度；訪談結果中，受訪者也數度提及平臺上的課程只能滿足他們詩歌吟誦方面的單項技能與需求，認為除了詩歌吟誦外，尚可將國文科，甚至跨領域的教學內容加入平臺課程選單裡。顯示這樣的教學平臺，若能開放更多課程，將其所用徹底發揮，對於求知若渴的學習者來說，不失為一個便捷的自修管道。

2. 使用者介面個人化

實驗參與者在開放式問卷中提及「留言區的版面可隨滑鼠自由縮小放大會更好」、「影音教學影片如果可以依照自己的喜愛調整大小，學起來會舒服一點」。雖然有86.5%的使用者對既有介面感到滿意，但是在這個許多軟體介面，例如各式作業系統、瀏覽器、多媒體播放機，甚至 NERO 燒錄軟體都可以依使用者喜好調整介面配色甚至版面的時代，讓學習者可自由調整介面，個人化學習環境的功能，是一個值得參考改進的方向。

3. 加強學習協助工具

本次受試者的年齡區間落在二十至二十五歲，雖然有83.8%的使用者滿意平臺的線上教導措施，但也有10.8%的學習者持中立意見，甚至有5.4%的學習者不滿意線上協助工具。在訪談結果方面，較資深的受訪者對於平臺使用者端程式的安裝感到困難，課程的學習則是費了一段時間才上手，與研究者在實驗時對準教師們的觀察結果截然不同。顯見年輕的族群對於科技教學媒體的熟悉度較高，反應較快，教學平臺的學習協助工具應考慮廣大學習者的電腦技

能，從使用者端程式安裝到利用平臺功能進行學習，都應有適當的輔助說明協助其快速進入網路教學世界，降低因電腦技能所造成的進入門檻。

4. 其他

　　實驗參與者在開放式填答中，亦提到例如「可考慮直接在影音互動區，或另外開一個評鑑區，增加十點量表的評分，可以提高影音互動的趣味性」、「可以增加線上使用者的介紹區，光看 ID 很難分辨其人」、「字體顏色可多樣活潑一些，黑壓壓一片頭昏眼花」、「可增加純錄音模式，萬一作業不需要影像，可避免尷尬，還可以降低錄影檔大小」等建議，皆值得作為未來修改的參考。

2　平臺系統的學科適用性

　　經過課程的實際操作實驗後，受測者及受訪者均認為本平臺系統除詩歌聲情課程的支援外，尚有很大的發展空間。待上述缺點修正改進後，綜合實驗參與者的意見，本研究所發展之影音互動式網路獨立學習平臺還可支援下列學科知識領域：

1. 語文領域

　　語文領域除國語文教學外，尚包括英文等外國語言教學。由於語言教學皆有聽、說、讀、寫的需求，這些需求都可透過本教學平臺的功能支援運作。

2. 藝術與人文領域

　　藝術與人文領域包括表演藝術、音樂及美術各科。本平臺的特色之一就是運用網路攝影機錄製學習者的影像，與線上同儕師長分享，表演藝術可運用此功能，讓學習者在完成階段性的課程後，發

揮其表情、肢體創意;音樂及美術等科目則可利用影音多媒體的教學特色,讓學習者在此平臺上獲得華美的聲光饗宴。

3. 操作性課程

受訪者在訪談中提到:「操作性的課程也很適合,教科書很多是用圖片或照片帶過操作流程,對於空間感不足的學生來說,光是串連那些照片就一個頭二個大了,怎麼學得好?如果克服視訊格子太小的問題,用影片教學也是個很好的辦法,還能錄下自己的操作過程供評量呢!」若能克服串流影像經編碼後容易產生噪訊、馬賽克等問題,本平臺所支持的影音媒體亦適用於諸如實驗等操作性課程的教學。

4. 演說與辯論

影音互動式網路教學平臺所提供的影音互動功能,對於演說及辯論等需要加強口語練習的課程亦有幫助。

5. 其他

實驗參與者尚提出不少其認為適用於這類教學平臺的課程種類,諸如:公民、童軍、史地、資訊、體育、領導等,也有不少參與者認為「全部都可以吧」或「應該都可以」,肯定本教學平臺的學科適用性。

以上所整理出來的學科適用性,尚未經研究實證,皆為參考性質。本研究評估問卷中「我覺得此教學平臺適合用在任何學科」一項,共有83.7%的使用者持正向態度,認為本教學平臺可作為跨學科教學的載體,16.2%的使用者持中立意見,或可證明本教學平臺的功能性有支援其他學科知識領域的空間。

五　結論與建議

　　本研究旨在開發一個符合詩歌吟誦課程教學需求及特色的「影音互動式網路獨立學習平臺」系統。依循研究步驟與方法，已實際發展出一個「影音互動式網路獨立學習平臺」，並經由實驗設計實際評估後，了解其成效與尚待改進之處，亦試以探尋其未來的可能發展空間。本章將依據本研究的目的與成果進行結論歸納，再據此發現提出建議。盼此研究結果能作為相關研究之依據，並提供相關系統開發人員及有志從事網路教學的教師及教學設計者發展平臺及推廣網路教學的參考。

（一）結論

　　依據研究目的與實驗結果，本研究可以歸納出以下幾項結論：

1　影音互動式網路獨立學習平臺的設計與開發模式

　　根據文獻探討的整理與開發人力、時間及教學需求的綜合考慮，本教學平臺的開發採用瀑布模式進行系統的開發工作，將開發流程分為分析、設計、發展及評鑑四個主要階段。教學平臺系統針對詩歌吟誦教學的特色，強調多媒體輸出、影音互動的能力，並結合獨立學習策略，讓學習者更能掌握自己的學習效果。茲將影音互動式網路教學平臺、詩歌聲情藝術課程及獨立學習策略三者間所形成本研究主題的關係，以下圖十示之：

圖十　影音互動式網路獨立學習平臺組成結構

2　影音互動式網路獨立學習平臺評估結果

　　從問卷中可得知（詳見「（二）1 1.系統評估結果」），實驗參與者其對本教學平臺的吸引性、內容合適正確性、互動方式與型態、媒體質量與融合性、傳輸品質、學習適應性、適當的學習輔助工具及內建智慧等八個專案皆有相當高的評價。

　　由此可見，本研究所規劃之網路教學平臺，應用於網路教學具有相當高的發展性與可能性。

3　影音互動式網路獨立學習平臺試用經驗

　　本研究將教學平臺系統的試用經驗分為二個部分（詳見「（二）1 2.系統試用經驗評估結果」）。在「對影音互動式網路獨立學習平臺的看法」方面，整體而言有42.2%持非常同意的正向態度，47.28%持同意的正向態度，凸顯實驗參與者對本平臺系統有相當正面的評價；而在「對影音互動式網路獨立學習平臺的使用心得」方面，整體而言，有45.03%持非常同意的正向態度，48.04%持同意的正向態度，顯示出實驗參與者在使用過本平臺系統後，有相當正面的使用心得。

4　影音互動式網路獨立學習平臺與傳統教室的學習成效

在學習成效的測量方面（詳見「（二）2 影音互動式教學與傳統教學成效評估」），本研究透過準實驗設計搜集實驗組及對照組之互評分數，作為學習成果的考慮依據。由於互評採匿名進行，因此在收得成績後，利用獨立樣本 t 檢定來考驗實驗組及對照組二次互評的平均成績。

從研究結果中提到，傳統教室與網路獨立學習之教學方式比較，雖然於初期所學到的詩歌聲情知識並無太大差異，互評結果亦未達顯著水準。但經過多次學習後，使用網路獨立學習的學生可依據前一次學習缺失處加強自我學習。然而，傳統教室的學生卻依舊只能繼續聽講全部課程內容，而無法根據已知問題加強學習。長久下來，使用網路獨立學習的學生，在其成績上有了更顯著的進步，與傳統的教室學習比較之下更達到了統計上的顯著差異。

由此可見，使用網路獨立學習平臺，將有效提升學習的效率並使學生顯著成長。

（二）建議

茲根據本研究的結論與實驗教學的心得，針對影音互動式網路教學的發展性、學科適用性及後續研究提出相關建議：

1　影音互動式網路教學的發展性

本研究的受試者對於本研究所開發的網路教學平臺及其支援的互動方式，給予相當高的評價。但仍舊有許多值得繼續發展的建議。

無論從課程內容、功能性到整體型態性，本研究的過程及結論讓研究者發現這樣的教學方式對於詩歌吟誦教學也好、國語文教學

也好、其他知識領域的教學也好，甚至整個網路教學媒體形態的發展都有值得持續發展的空間。唯本研究因時間及能力的限制，未能廣為搜羅詩歌聲情藝術課程領域的所有知識，轉化為更具深度及廣度的課程內容，平臺的功能的設計亦未能臻於完美，因此，僅以此研究作為階段性的發展任務，為未來的網路教學形態貢獻微薄心力。

2 影音互動式網路獨立學習平臺的學科適用性建議

在研究過程中，受試者根據自己的試用經驗及本網路平臺教學型態的特色，對其學科的適用性提出了許多建議，例如本研究內容所屬的語文領域、藝術與人文領域、操作性示範性課程等，都可以利用本平臺所提供的功能，將教學場域從傳統教室拉進網路世界。但這些學科適用性建議僅由訪談及問卷整理所得，還未經過研究實證，現階段只能作為參考之用，尚待後續研究試證。

3 後續研究之建議

如上所述，本研究因研究目的、時間及研究者能力限制，此類主題尚有許多發展方向值得後續研究繼續發展。茲僅根據有限的經驗及認知，對後續研究提出如下建議：

1. 可推廣至其他領域

本研究以詩歌聲情藝術課程的內涵特色開發出影音互動式網路獨立學習平臺，但從目前的網路教學平臺類型及各學科的搭配來看，影音互動式的教學亦為其他學科領域轉化為線上課程後也能適用的教學型態。後續研究可考慮將其他領域的學科教材置入本平臺，試證其適用性，將其作為全面推廣之理論參考依據。

2. 加強影音媒體編碼效能

本平臺以影音互動為主軸，但囿於技術限制，學習者多感到影像太小、影片檔太大，藉由網路攝影機拍攝出來的影像有些還有過於模糊、解析度太差問題，影響整個教學過程的流暢度。由此可見，本類型的教學平臺在影音壓縮編碼方面尚有加強的空間，值得後續研究專為符合網路頻寬及視聽需求的媒體壓縮技術繼續研究發展。

3. 擴大教學實驗規模

本研究僅以二個群體共計六十三人進行教學實驗，至於不同地區、不同年齡、不同背景的使用者是否會因為其能力等差異因素造成不同的實驗結果，有待後續研究進一步探討。

4. 延長實驗時間

囿于研究時程限制，由於本研究以詩歌聲情藝術課程作為主要的課程內容，針對的對象為國語文教師，其學習成效以及實踐，得從其實際的教學場域中觀察記錄，方能確定國語文教師們透過此平臺學得的能力是否能夠在課堂中成功轉化，提升其對詩歌文類的教學技能。後續研究可考慮透過質化研究的方式，延長實驗時間，從教師的學習到學生的轉化，做全方位的觀察記錄。

5. 運用不同教學策略

本研究為詩歌聲情藝術所研發的影音互動式教學平臺，在網路教學上以獨立學習策略為基礎，若使用其他策略來進行教學輔助會產生何種效果，也是一個值得觀察的現象，有賴後續研究進一步探討。

《參考文獻》

周遵儒　提升大學國際競爭力整合型計畫分項計畫三：網路學習課程發展計畫成果報告　臺北市　教育部　2003年

邱燮友　美讀與朗誦　臺北市　幼獅文化事業公司　1991年

洪明洲　網路教學　臺北市　華彩出版社　2000年

徐新逸　〈CAI 多媒體教學軟體之開發模式〉　《教育資料與圖書館學》　1995年第33卷第1期　頁68-78

張清濱　〈幾種可行的獨立學習方式〉　《師友月刊》　1983年第191期　頁37-40

張君豪　大學校院導入委外數位學習系統之專業實務與決策考慮研究　清華大學資訊系統與應用研究所碩士論文　未出版　臺北市　2004年

張鑫安　以題型模版為基礎之網路多媒體測驗編輯系統　臺灣師範大學工業科技教育研究所碩士論文　未出版　臺北市　2004年

教育部　國民中小學九年一貫課程綱要語文學習領域　臺北市　教育部　2003年

彭菊英　現代詩聲情藝術探究——以朗誦為主　臺灣師範大學國文研究所研碩士論文　未出版　臺北市　2004年

黃孟元、黃嘉勝　〈遠距教育的定義、演進及其理論基礎的分析〉　《視聽教育》　1999年第40期　頁8-18

劉　渼　國語文創意教學——網路詩探索式學習　論文發表於臺灣師範大學主辦之2002年知識經濟與科技創造力培育國際研

討會 臺北市 2002年

劉　渼 臺灣網路中文教學——從實例分析到創新教學模式的提出
論文發表於僑務委員會主辦之第三屆全球華文網路教學研
討會 臺北市 2003年

潘麗珠 雅歌清韻——吟詩讀文一起來 臺北市 萬卷樓圖書公司
2001年

潘麗珠 九年一貫語文領域第三階段之國文學科詩歌吟誦課程創意
教學研究成果報告 臺北市 教育部 2002年

潘麗珠 93年度創意教師行動研究計畫——詩歌吟誦創意教學成果
推廣之行動研究成果報告 臺北市 教育部 2004年

羅綸新 多媒體與網路基礎教學理論、實務與研究 臺北市 博碩
文化出版社 2002

Alessi, S. M., & Trollip, S. R. (1985). *Computer-based instruction: Methods and development.* New Jersey: Prentice-Hall.

Gardner, H. (1983). Frames of mind: The theory of multiple intelligences. New York: Basic Books.

Keegan, D. (1990). *Foundations of Distance Education.* New York: Routledge.

Tough, A. (1986). Self-directed learning: Concepts andpractices, In T. Husen, and T. N. Postlethwaite,eds. The International Encyclopedia of Education, 8. Oxford: Pergamon.

Chen, Y.S., Kao T.C.,Yu G.J., and Sheu J.P. (2004). A Mobile Butterfly-Watching Learning System for Supporting Independent Learning. *Proceedings of IEEE International Workshop on Wireless and Mobile Technologies in Education* (pp.11-18). Taiwan.

《附件一》
平臺系統功能

（一）師生互動功能

　　本教學平臺為提升師生線上互動的效率，線上師生可藉由網路攝影機錄製個人影音檔案，上傳影音檔案至伺服器。學生在學習中若有偶發的吟誦創意，隨時可藉由影音討論區的上傳機制，將欲討論的問題透過視訊裝置的播送，逕與同儕或教師討論，如圖十一。

圖十一　影音互動討論區

（二）側錄學習狀態

為讓老師能隨時掌握學生學習狀況，此教學平臺完整記錄學習者的學習狀態，包括登入記錄、上課時間、討論次數、所上傳影音片段……等，線上教師可隨時查詢，亦可作為評量依據（如圖十二）。

圖十二　學習歷程記錄

（三）學習筆記記錄

除了影音支援外，教學平臺亦提供了學習筆記的功能。該筆記功能除了可將純文字記錄儲存外，更可錄製手寫筆跡，讓學習者可隨時透過滑鼠，記錄文字無法表達的片段，供自我檢索省思之用（如圖十三）。

圖十三　雙模式學習筆記功能

（四）即時會議室

連線至 SQL 資料庫後，便可依照使用者許可權分類各課程學生，使學生獨立討論，並完整記錄會議室討論過程，眾多學生可即時於互動式會議室討論課程內容。而除了群體討論外，本網路教學平臺更支援私人對談模式（指定帳號），使得討論角度更加多元。（如圖十四）

圖十四　即時會議室

（五）影音課程的編修

　　教學平臺的存在，就是要能提供不諳於資訊操作的教師一個容易編寫課程的線上環境。本平臺提供多位教師同時開課，打造具有影音多媒體效果的線上教學環境。教師登入時，系統會自動判別為教師帳號，並進入教師端控制台。教師端除了擁有學生端的功能外，另外還具備課程規劃的功能。此功能除了可新增課程外，更可利用課程安排調整課程順序，或是新增刪除課程章節（如圖十五），使線上教師可輕易規劃操作課程內容。

圖十五　教學課程安排介面

（六）影音錄製與互動

　　詩歌吟誦課程當然少不了影音的互動能力！本課程與網路平臺的結合除了教材本身就是多媒體形式外，網路平臺更提供學生端的影音互動機制。只要學生以個人網路攝影機錄製影像，便可隨時上傳至網路教學平臺，完成多媒體互動式討論、繳交影音檔作業等教學活動（如圖十六）。

圖十六　個人影音錄製介面

（七）檔案傳送

　　為使檔案傳輸機制更為穩定、完善，本教學平臺內建 FTP 使用者端程式，以 Socket 與 FTP、串流伺服器（Streaming Server）、網頁伺服器（WWW Server）等建立連線機制，並且在上下傳檔案的同時將相關資訊寫入 SQL 資料庫，作為日後檔案規劃與安排的索引依據（如圖十七）。

圖十七　教學素材上傳介面

通識課程叢刊　0202003

潘麗珠詩文吟誦學二十講

作　　者	潘麗珠
責任編輯	楊芳綾

發 行 人	陳滿銘
總 經 理	梁錦興
總 編 輯	陳滿銘
副總編輯	張晏瑞
編 輯 所	萬卷樓圖書股份有限公司
排　　版	菩薩蠻數位文化有限公司
印　　刷	百通科技股份有限公司
封面設計	菩薩蠻數位文化有限公司

發　　行　萬卷樓圖書股份有限公司

　　臺北市羅斯福路二段 41 號 6 樓之 3

　　電話 (02)23216565

　　傳真 (02)23218698

　　電郵 SERVICE@WANJUAN.COM.TW

香港經銷　香港聯合書刊物流有限公司

　　電話 (852)21502100

　　傳真 (852)23560735

ISBN 978-986-478-162-1

2018 年 8 月初版一刷

定價：新臺幣 300 元

如何購買本書：

1. 劃撥購書，請透過以下郵政劃撥帳號：

　　帳號：15624015

　　戶名：萬卷樓圖書股份有限公司

2. 轉帳購書，請透過以下帳戶

　　合作金庫銀行　古亭分行

　　戶名：萬卷樓圖書股份有限公司

　　帳號：0877717092596

3. 網路購書，請透過萬卷樓網站

　　網址 WWW.WANJUAN.COM.TW

大量購書，請直接聯繫我們，將有專人為您服務。客服：(02)23216565　分機 610

如有缺頁、破損或裝訂錯誤，請寄回更換

國家圖書館出版品預行編目資料

潘麗珠詩文吟誦學二十講 / 潘麗珠作.

　-- 初版. -- 臺北市 ：萬卷樓, 2018.08

　　面 ；　公分—（通識教育叢書）

ISBN 978-986-478-162-1(平裝)

1.詩文吟唱

　　915.18　　　107011956